巴黎．維也納．羅馬．威尼斯，米蘭，西西里，拿波里，杜林，里斯本，馬德里．雅典，
聖多令．慕尼黑．柏林，阿亨，布魯塞爾，阿姆斯特丹，斯德哥爾摩，
伊斯坦堡．開羅，摩洛哥，布宜諾斯艾利斯．里約熱內盧……

Paris Vienna Rome Venice Milan Sicily Napoli Turin Lisbon Madrid Athens
Santorin Munich Berlin Aachen Brussels Amsterdam Stockholm
Istanbul Cairo Maroc Buenos Aires Rio de Janeiro

咖啡館，是一個你可以把靈魂像大衣一樣掛在門口的地方。

# 叫Café的地方

## 世界咖啡屋全景

張耀 ZHANG YAO

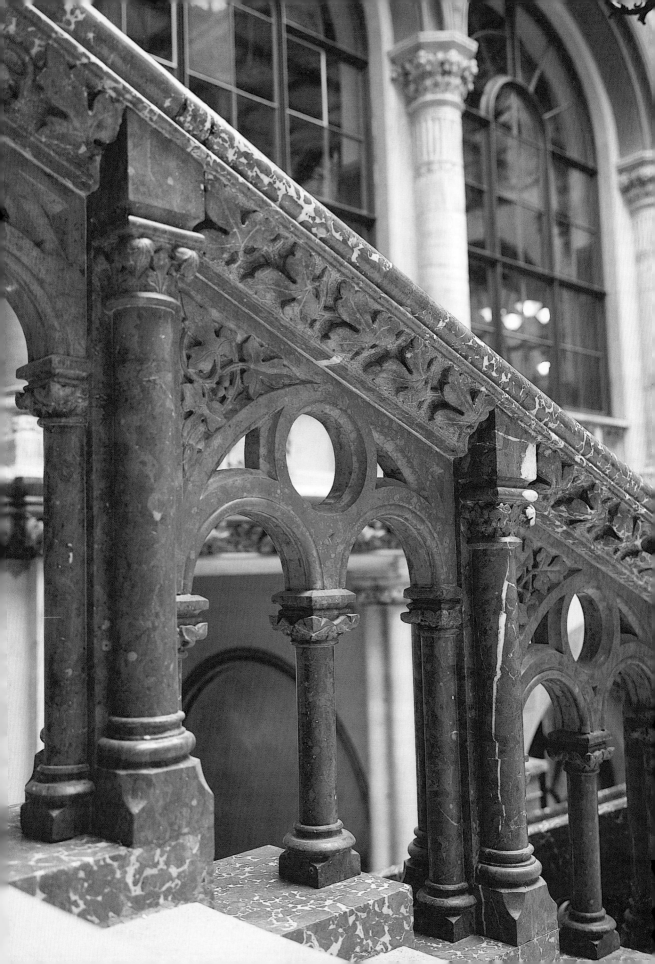

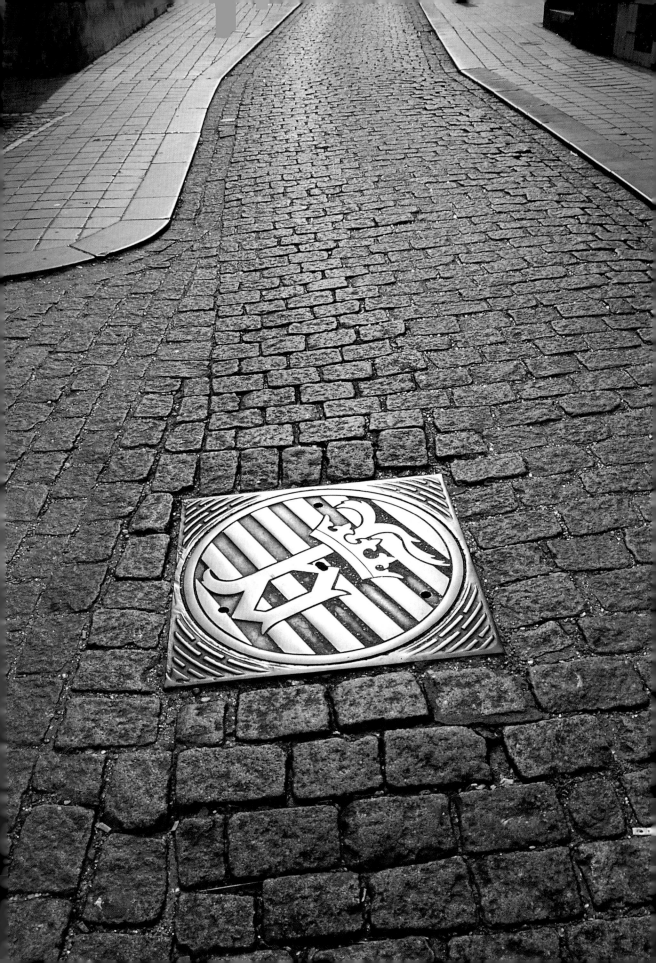

# 引子

在小街Rue Emilio Castellar的拐角，沒有早上

還不到八點，Café Le Penty已是一屋子太陽了。

但店堂上懸掛下來的煙霧和客人的臉神，一點也不會讓你想到早上，Café Le Penty是沒有早上的。這裡是夜貓子、煙鬼、單身的紅頭髮女人，和穿很像Jean Paul Gaultier的大衣、卻沒錢付下個房租的男人的地盤，還有各種各樣的巴黎浪蕩子，很多人似乎從昨晚上就在這了，臉上是一副沒有睡過的表情。

剛進來的人，要了兩杯咖啡還是一副沒有醒的樣子。到Penty來的人也不是為了要醒過來的。踏進這的小木門，你就把那個叫巴黎的城市留在外面了。

Le Penty，法文裡沒有這寫法，發明出來的，聽上去有點像la pente，微微下山的坡，灌木，也契合店裡那些微醺的客人神態。看結尾更像英文的變調，一種暱稱，說起來有點鄰居小舖的味道。

靠窗的桌子全空著，客人們還沒習慣旭日的明亮，都聚在較裡面的，光線還要開燈的桌子上，有的站著，有的坐著，還有的大清早卻喝了半瓶的紅酒，看過來的眼光是迷濛的。

那情景有點像舊年代的畫面，如果不是左面吧檯上懸掛的電視在不停地吐出沒人看的新聞：以色列的坦克，阿富汗的山地，今年的新裝走秀，YSL退隱……

上面說，今天是2002年1月24日。

吧檯上的兩個人沒有抬頭，一個是白髮蒼蒼的老頭，背對著我在不停地喝小杯烈酒，旁邊坐個一動不動的年輕女人。我看不見她的臉，一頭很亮的金色頭髮，沒有一絲在動，肩膀還是那種很青春的感覺。

時間彷彿被凍住了，這樣的背影可能在上世紀初的一天早上也有過。

那時，還會有一個小報販進來喊一聲賣早報了。

現在是安靜，有電視的講話聲卻沒人在聽的奇怪安靜。

在她和老人微垂的肩膀之間，看得見吧檯後面倒懸的一排酒瓶。

Ricardo

Absolute

Black Jack

都是高烈度的燒酒，咖啡反而差不多只有一種，黑的。

但黑咖啡也不是為了醒過來，而是為了一醉更深，在這個小小的，毫不驚人的街角咖啡屋裡瀰漫著極為奇特的恍惚光線。在那些全無裝飾的牆壁和鏡子下面，看到窗外的街和門戶低垂的集市。今天禮拜一是休市的日子。街上只有掃地的人，車子在路面上輕輕滑過，在很舊的窗玻璃當中變形，消失。而店裡的客人，都是你在馬路上從來沒見過的那些臉和表情。

疲憊是真的，發愁是真的，醉也是真的，連沒睡醒，或者沒睡的皺紋也是真的。

一切都寫在臉上、不安顫抖的手上、猛烈噴出的煙霧上、貪婪灌下去的咖啡和酒盃上；你甚至可以看見一張臉，就知道他昨天晚上跟誰吵過架，或者有沒有做過愛。

一切都在很細的皺紋裡表現出來。

而另個微瘦的手臂，卻突然讓你想到幾十年的沉重；在如刀鋒般很深的嘴角裡，看到可能一輩子未嘗的願望……。

在這裡，沒有人是裝的，只有我一個外客，但誰也沒有看見我，他們都在自己人當中。

一個充滿了自己人的小小咖啡館，竟會露出這如海的蒼茫，真是說不出的震撼。

　　陽光在一邊的牆上，微不足道地移動著，其實看不出在動，我只是知道，它在動。

　　它的一邊，靠近了牆上很老的黃銅色的大衣鉤子，那些鉤子的頭都被磨得極錚亮，上面什麼也沒掛，亮亮地在空氣裡像一排問號。

　　我忽然一陣感動，回頭去看那些客人的臉，其實他們把什麼都掛在那些鉤子上了，把外面帶來的裝扮都掛在上面。

　　這對我如靈光一顯，為什麼很多地方的咖啡館都有那種難以言傳的魔力，那種混合了散漫天性、自由頹廢，無所事事的精彩和深刻思想、在燦爛的最高處卻一片虛無的奇特誘惑，讓你一旦上癮了，就終身難解。

　　不是因為它的空間舒適，它的香味，也不是因為它的老闆，更不是因為它的咖啡，很多店裡的客人根本就不喝咖啡。

　　就因為這種解脫，因為可以告別外面的裝腔作勢。在一個真的咖啡館裡，這的意思是指，在你的咖啡館裡，你可以放下一切。

　　什麼都可以丟掉了，連靈魂的負擔，都可以像大衣一樣掛在門口。

　　只做你自己。

　　可以知道自戀，從來都睡不醒，很鋪張地作夢。猛交朋友，或者熱愛孤僻，各得其所。

　　咖啡館裡無組織無紀律，無政府主義，無老闆狗腿，無晚到早退，缺席罰款，儘管抓狂，隨便遊戲，但不是無法無天。

如果你相信我，就不要去找這家叫Le Penty的小咖啡酒吧。

這是你在巴黎任何街角會見到的Café，這的客人也是每一個街角咖啡館都有的，一大半是住在周圍的鄰居，跟老闆熟到出門的時候，會把家裡的鑰匙拜託給他。

住在有這種咖啡館的城市裡是幸福的，不管是不是在巴黎、維也納，或者羅馬、里約熱內盧。

而無論在哪裡，喜歡去這些咖啡館的客人，也幾乎是一類人。

可能做的職業不同，口袋裡的錢也天差地別，但是在咖啡館裡這些界限都模糊掉了，沒有意義了。不是一杯咖啡面前人人平等，而是在咖啡館裡你只有一個角色：你知道你是過客。

一個有很多時間的，想很鋪張地花掉它的過客。

這比大把花錢還要奢侈。在今天的社會，人都變成時間動物，被鐘表和電子手機驅趕，奔波。但咖啡館讓一些人可以安穩坐定，直起腰來恢復主見；你在決定今天做什麼，而不是你的時間表。

不在乎時間，是人生最大的玩世不恭。

當然，不可能誰都熱愛咖啡館。

在德文裡有一個很有趣的說法：Die Zeit totschlagen。比英文的「Killing the Time」，還要逼真。英文的意思只是籠統的：把時間殺掉，打發掉。但在德文裡「totschlagen」原意是打死，活活打死，更形像了，似乎帶了深仇大恨。

本來中性的時間，被這麼一說，變成了有血有肉的對頭，敵人。你不把它打倒，它就統治你，壟斷你。

其實，德國人是最願意當時間奴隸的，分分秒秒都極其認真，遲到是無法容忍的，但偏偏他們的文化裡冒出這種反思，要把最寶貴的，分分秒秒都在生產大把馬克的時間「幹掉」，「打死」。

或者說，無所事事地把它丟到一邊去，浪費掉，不理睬鐘點走到什麼地方了。

這是德國人之所以成為哲學民族的分量。

德國人和同樣講德語的維也納人是天下最愛泡咖啡館的一族，當然不是全民，只是他們中的一小族，卻可能是文化上最菁英的一群人。

不管是維也納，義大利杜林，還是開羅，布宜諾斯艾利斯，世界各地的咖啡之都，都是充滿滄桑，而帶點沒落氣息的地方，那的人都喜歡傷感，懷舊的，覺得自己生不逢時，錯過了燦爛的年代。

但常常越是蕭條、惆悵，咖啡館就越旺。

就像滿目瘡痍的阿根廷，走上街頭，每個拐角有三個咖啡館，回過身來，還有一個，充滿了昔日的光輝，那些巨大的門面和柱子，連歐洲也

無法比較。

　而曾經是咖啡館鼻祖之城的伊斯坦堡，現在連一家正宗的老牌店也很難找到了。

　時間，可以讓咖啡館消失；咖啡館，也可以讓時間消失。

　在咖啡館裡面，情緒在掌握時間，喝掉一盃咖啡的時間，
可能是十分鐘，也可能一個下午。
太陽走到西面去了，又怎麼樣呢，
雖然剩下的那一口，早涼了，你不會再喝了，但是還在那，就是咖啡還沒喝完。
　一個故事還沒結束。

# 巴黎
# PARIS

如果把巴黎叫 Café 的地方加在一起,

可能有上千個。

它們占了咖啡世界的兩極,

一頭是看人和被別人看的,

另一頭是當地街坊的小圈子,完全自己人的。

在很多路口有這樣的小店。你正在感嘆它的數量,

巴黎人卻跟你說,

此城的咖啡館快絕跡了。

Café Madeleine，並不是我平時喜歡的那種，至少不是我會跑來坐一坐的。

在巴黎最盛氣凌人的摩登廣場Place de la Madeleine，一邊是鼻子翹在天上，好吃的東西成山成海的Fauchon；另一邊是同樣目中無人，美味如天堂的Hediard，此地的每一根胡蘿蔔都是打上光，擺好角度展示出來的。

這是廣場上的陽光地點，正朝南的店面，一字擺開沐浴太陽的桌椅。從左手轉彎下去，就是直通「巴黎春天」的大道。這幾個元素加在一家店身上，還了得嗎。雖然那些墨綠色的咖啡椅老氣橫秋，一點也不時髦。

還是充滿了追趕潮流的人。

但不管怎麼說，2002年1月的最後一天中午，我也坐在這喝咖啡，面前是熙熙攘攘的巴黎女人走來走去，帶著許多名店的紙袋。

很斜的太陽幾乎直照著眼睛，如果沒有Gucci或者Phillip Stark那種彎來繞去玩的墨鏡，還是閉上眼睛好了。眼皮上晃過那些移動的影子，短的大衣，長的頭髮，高跟皮鞋走得很急。車子在紅綠燈前面剎車、啟動，招待跟隔壁的女人開玩笑，有人打著手機經過，留下一陣很甜的香水味。

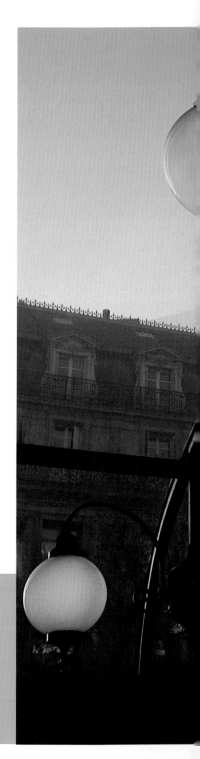

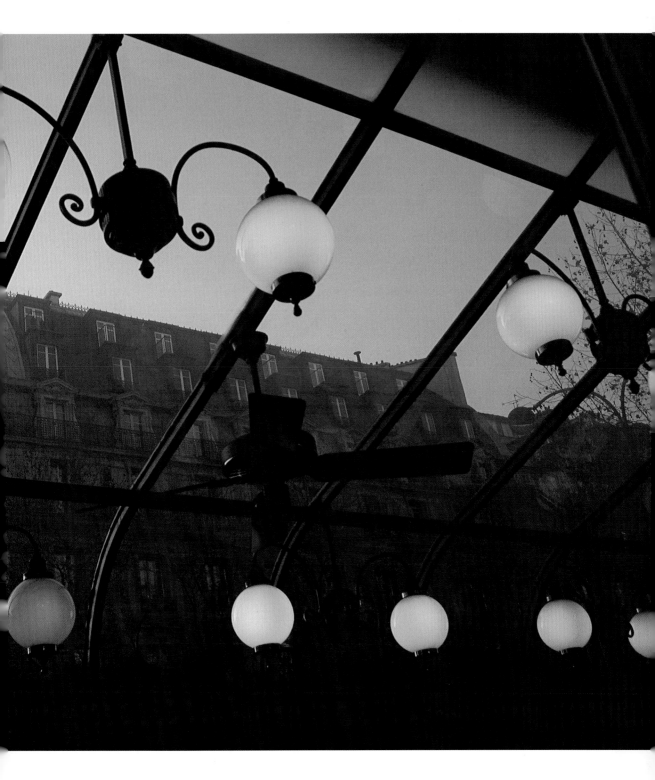

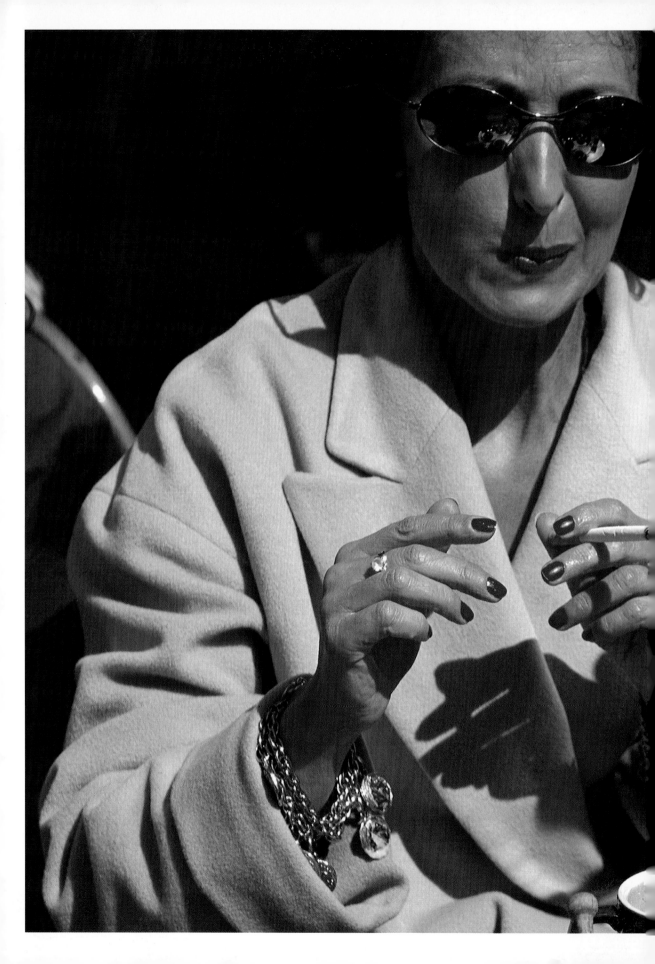

18

　　很快又被別人的香水味淹沒了，換的頻率很快，香水味的
生命就這麼一點點。

　　巴黎，至少Madeleine廣場上的巴黎，是個香水之都。在
Café Madeleine 門口走過的每位男男女女都帶來一個香水的浪
頭。

　　有的一縷清清的果香，有的是濃烈的、嬌豔的，給人一碰
就碎的脆弱感覺，還有那種夜色放蕩的香，來自一片很野的森
林味道……，光這些香味，就可以想到面前是什麼人了。

　　D&G Feminine香水，穿斑馬紋大衣的高個女人，長長的
腿，一層極薄而亮的絲襪。

　　Vivian Westwood，全身都縮在純黑的柔軟大衣裡，只露
出白金色的頭髮。

　　Chanel 5， 肯定不是廣告上的那種年輕女郎。

　　一睜眼果然是拎著Fauchon袋子的老太太，盤了很考究的
銀髮，脖子裡一條Burberry 格子圍巾。

　　腰板很挺的招待跟她微微一彎腰，打了個招呼，這種老太
太才是Madeleine廣場的住客。

　　在此街口坐十分鐘，你就知道Madeleine是女人的天下。

　　對面Fauchon的大樓招貼也用了女人背影的黑白照，三層
樓高，很優雅的腰身弧線，伸出纖纖的手臂，手裡挽了一個橢
圓的茶壺。

　　這是巴黎的女人之魅，連一把茶壺也變成了溫存。
Fauchon用女人曲線作草茶廣告，還是為了賣給女人。看廣場
上匆忙經過的女人，坐在咖啡館裡慢慢拈著極細手指把玩的優
美女人，一半是為了自己快活才這樣打扮的。

相反，倒是很多男人，弄得這麼仔細是有很多不情願，不由自己的。就像剛過來的拎著RalfLauren紙袋的男人，細條紋的西服，每根頭髮都梳過，還是一副不開心的神情。

可能是中午休息，被太太或女友一個電話，逼出銀行大樓，來這的名牌店搶一套折價貨。

巴黎女人也這麼做，但她們會做得興高采烈，在大甩賣的日子把一家家名牌店掃蕩一空，大包小包飛揚。在這當中，她們來到咖啡館休息，抽細長的香菸，喝點香檳，討論下一個該去襲捲哪家店。

太陽到神廟後面去了，咖啡店前的坐客煙消雲散走光了。看看大鐘是十二點五十七分。

我望著廣場北面的那一邊，忽然想起七年前寫《黑白巴黎》，也是從Madeleine開始的。寫的是對面Cerutti的店和早晨的狗，那時Gucci還沒有搬來隔壁。此刻，我坐在巴黎人的Café Madeleine裡面，對別人來說，我變成了巴黎的一部分。

但是，我自己知道我沒有。

奇怪的是，我從沒進過這廣場上的一家咖啡館，可能我一向沒覺得此地是適合咖啡館的。

不過，Madeleine廣場再自負還是充滿活力的，到了不遠的Vendome廣場就只剩下高高翹起的鼻子，沒有氣氛了。

那是巴黎最精緻，也最乏味的石頭廣場，除了開珠寶店，全不管人情世故，想在那喝咖啡更不可能，總不能為一盃咖啡跑進Ritz大飯店去吧。

或者要去隔壁的名店小街Faubourg　Honore上的Costes旅

館，很摩登的、黑衣服的看門人，長走廊，裡面是義大利風度的金壁輝煌，為了等到酒吧的一個絲絨沙發，你也許要跟紐約來的時裝模特一起排隊。

這當然不是咖啡館，雖然這的老闆，以前開過出名的咖啡館Costes，但他寧可把Phillip Stark的金屬椅子來換這裡沒落氣十足的沙發。

巴黎近兩年到處冒出這種表現慾超過喝咖啡的地方，連當年左岸的風頭咖啡館，保羅‧薩特的「花神」和「雙叟咖啡館」，也很難追趕。

八區的蒙恬大道上Le Avenue，才是當今的風頭，它是咖啡餐廳裡的「Vendome廣場」，巴黎最珠光寶氣的喝咖啡之地。

坐在門口的人，可能戴著價值連城的鑽石項鍊，手上是巨大的戒指，反正坐在Dior總店，Nina Ricci，還有Fendi的之間，也夠安全的。

這的客人原則上不看別人，只讓別人看他們。在邊上跑來的是黑衣服畢挺的男侍，還有頭髮錚亮的小廝，把客人的名貴轎車開到更安全的街邊去了。

一個咖啡館養得起這般派頭的小廝，就說明一切了。在巴黎另一家有停車小廝的咖啡館，是香榭麗舍大道和喬治五世街口的Le Fouqet's，幾乎天天要滾出紅地毯來接客的。

Le Fouqet's的男客不少，但非西裝畢挺的那種。有的穿淺青色的夾克、淺紫的褲子、胭青的皮鞋，小廝開過來的車子，在紫色裡閃出銀紅，這樣的巴黎男人才是引人注目的。

他出門的一路跟五、六個人打了招呼，還很快吻過了兩個剛抵達的女客人。

每個人要吻四次的那種巴黎式問候。

21

這段香榭麗舍大道往下走，幾步外就是Laduree在大道上的分店，地面是大理石的，下午三點後，可以在樓上拿破崙年代裝飾的書房喝咖啡和茶，享受達到極至的鬆餅Macarons。

到了洗手間，你才能想像巴黎女士的待遇，有高大的花邊鏡子，軟背的靠椅，顏色溫柔的燈和牆壁，還放了花，宛如嫵媚的私人客廳。

這都是巴黎好玩，也有好咖啡的地方，但不是會讓人沉湎不醒的咖啡館，它們還少了什麼。

你在巴黎去哪個咖啡館？

三年來，不知道多少次被問起，我沒說過。因為知道人家想聽的是巴黎最好的咖啡館是哪家，但巴黎並沒有最好的一家咖啡館。

何況，在我住的地方，隨便走走，就有不少精彩的咖啡館。

這在巴黎算幸運，一個巴黎人認為的幸運不是住在Madeleine廣場，對普通人來說，如果你住的附近有好的牛角麵包店，真正的手工麵包房（Boulangerie），就算幸運。如果還有市場，加上一個好的Café店，那就是完美了。在我住的周圍，至少有三家好的手工麵包房，二家選上Gault Millaut美食書的小餐廳，還有一個巴黎最生機勃勃的露天菜市場。

　　這樣的幸運，是純粹碰上的，要找是找不到的，就像1908
年的石頭大樓也是找不到的。從我們的樓出去，往右轉彎是巴
黎年輕人的巴士底廣場，往左就是「里昂車站」的石頭塔樓，
從巴黎去南方的老車站。

　　造此站的年代，首都的上流社會剛風行坐火車，去南方的
尼斯海岸，那是一個鋪張的年代。

　　在車站二樓，「Le Train Bleu」（藍色火車）的弧形大拱
頂，無數的雕刻，絲毫不讓巴黎的王宮；在這當國王的是那時
意氣風發的布爾喬亞，他們是那麼自信和驕傲，連一個短暫停

留的車站Café，餐廳也這般鋪陳，絕對相信世界都在他們手中。

什麼叫世界都在手中，可能意味著在倫敦、紐約有公司分號，在上海和西貢、拉美有房產。那時報上廣告說，如果你在巴黎春天買一件大衣，送貨到比利時和非洲阿爾及利亞都是一塊法郎運費，遠在天邊，就像近在眼前。

那是帝國時代的世界觀。

Le Train Bleu就是那段歲月的鏡子。

Le Train Bleu不屬於巴黎咖啡館的任何一極，既不是為了看人或被看的，也不是屬於某一圈固定客人的，在這裡永遠談不上自己人。

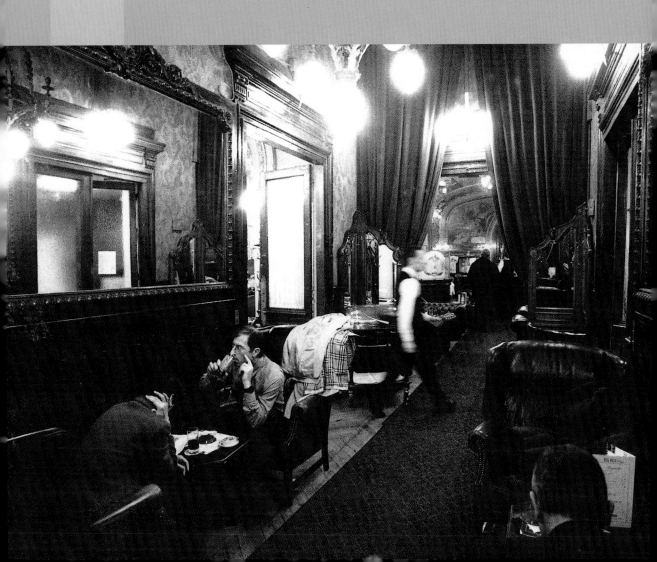

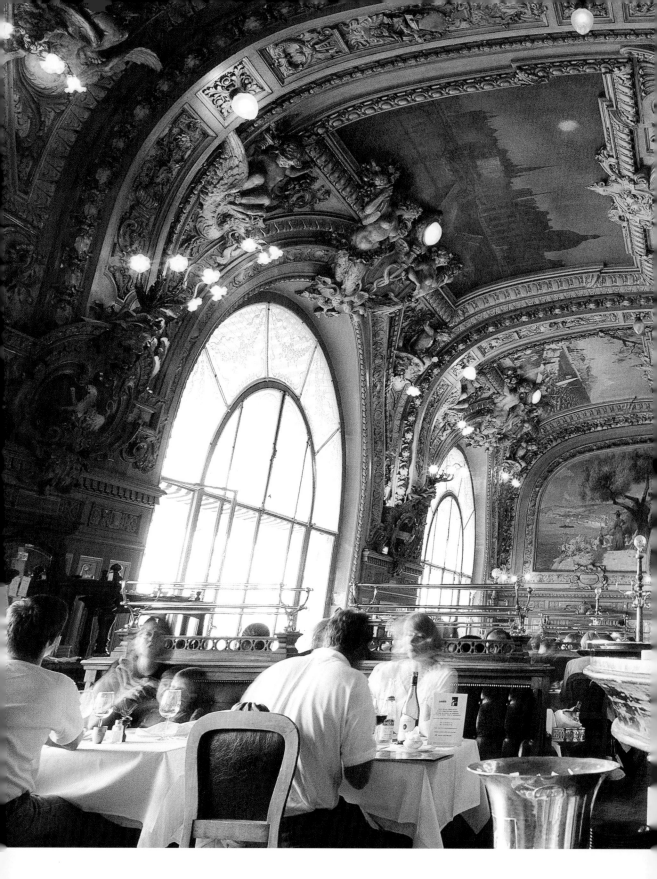

　　沒有一個巴黎的咖啡館，比這裡更清楚地讓你曉得：你只是一個客人。

　　再奢侈，還是過客。

　　周圍的人也一樣，坐多久還是要走的，火車要開的。

　　在這個意義上，它非常接近咖啡館靈魂。

　　雖然這的陳設和氣氛，很少會讓你想到咖啡館，光那些絢爛的大拱頂，就會讓第一次陷在軟皮沙發裡的客人暈旋，覺得這不是自己的地方。但你經常來，就會習慣，甚至迷上這大而高的雕花屋頂，讓你的思緒和飄裊的煙霧和咖啡熱氣一樣上升，浮在十多米高的地方。俯瞰下來，那些小小的人頭和走動的侍者，就像一碰了就會散開的拼圖。

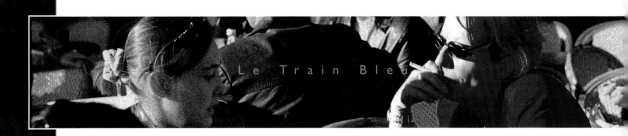

　　外面的站台上在不停廣播，告訴你什麼車子來了，什麼車子還有五分鐘要走了，一派很怪誕、迷離的氣氛。

　　招待走過那很深的走廊，彷彿從時間的穿堂裡探出頭來，問你還要不要咖啡。

　　在走廊邊上是一間間似跟車站無關的廳堂，這間裡坐著一些人在很過癮而又眉頭微鎖地抽菸，埋頭看大厚本的小說；那一間裡面在打牌，男人和女人在落地窗簾後面接吻，抱得很緊。

沒有一個巴黎的咖啡館，比這裡更清楚地讓你曉得：你只是一個客人。

再奢侈，還是過客。

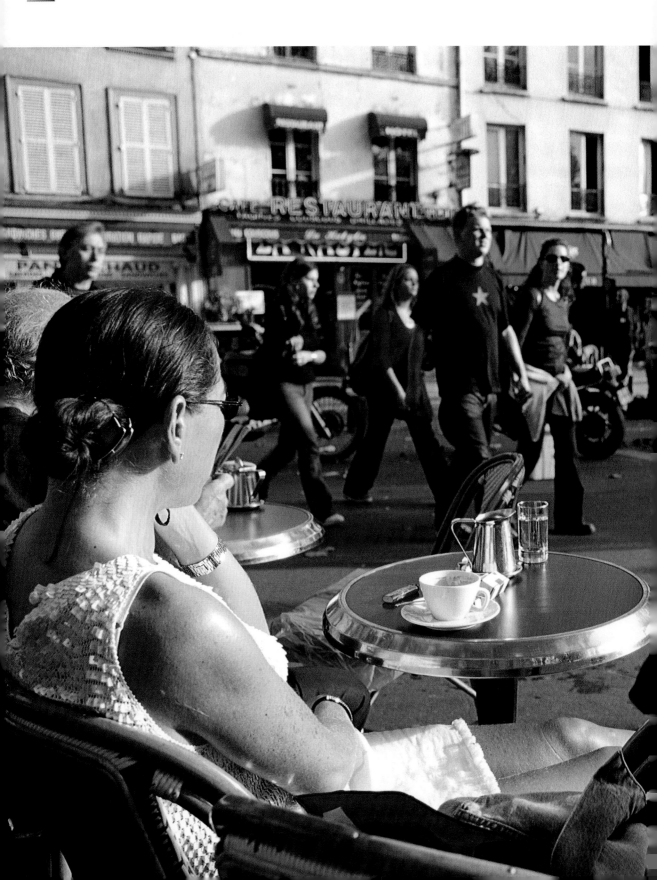

似乎沒人要走的樣了，但每個人都帶了很多行李箱。

而且叫人想不通，為什麼在這樣的走廊裡，還放了那些碩大的沙發，可以讓人深深睡去。

在這間咖啡館的任何一角，你都會感覺到莫名的挽留，遺憾，感覺到戀戀不捨。不是那些招待，或者還湊合的咖啡讓你如此感傷，而是那些東西，那些家具，牆壁細節，屋頂的油畫，吊燈，甚至喝空的咖啡杯。

這裡的一切東西都在留你。

但時間一到，你還是要拎起包離開的。

我們生活在一個理性的年代。

太理性的人不會喜歡Le Train Bleu，這的咖啡太貴，店堂太大，招待太不客氣，而且畢竟是來坐火車的，何必讓離開前的幾分鐘這麼奢侈，多愁善感。

你下次再來Le Train Bleu，就是另一個Le Train Bleu了。

時間不會重複，即使在咖啡館裡也不行。

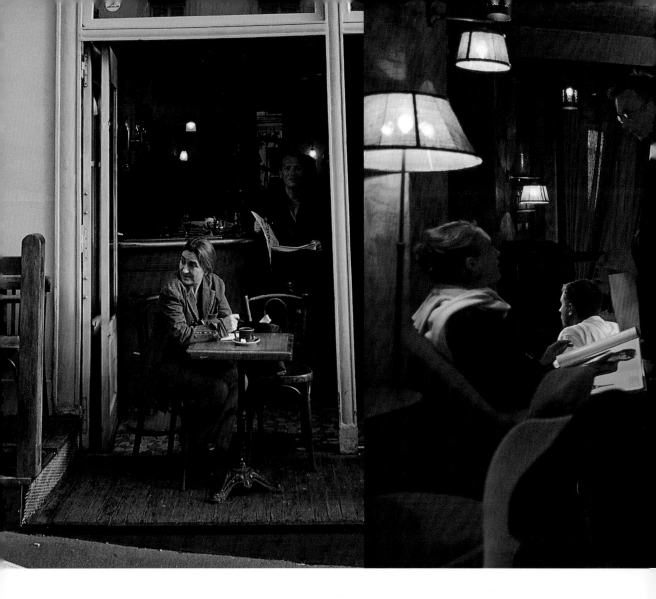

　　從我的樓出來，往右拐，沿著步行的橋廊，就是巴士底廣場，迎面而來的是「Le Cafe Bastille」。

　　這的門口，從早到晚一片燦爛，不管出不出太陽，坐在這的人自己就是太陽。

　　此店的玻璃天窗、金屬地板在不停地閃射光芒，舉著滿滿一盤子酒盃、咖啡的招待幾乎是在門口衝進衝出，此地就是巴士底極樂世界的開始。

　　而Café早就擴張到門外去了，六排向廣場的椅子，一排十
幾個，一家店就坐了上百人，全廣場上十多家咖啡店一圈排
開，光那些椅子的陣勢就很洶湧澎湃了，還不講它的顏色，燈
光如何喧囂。

　　在廣場背後的小巷，還有三、四十家咖啡酒吧，半個巴
黎，半個巴黎的年輕人都在這喝咖啡。

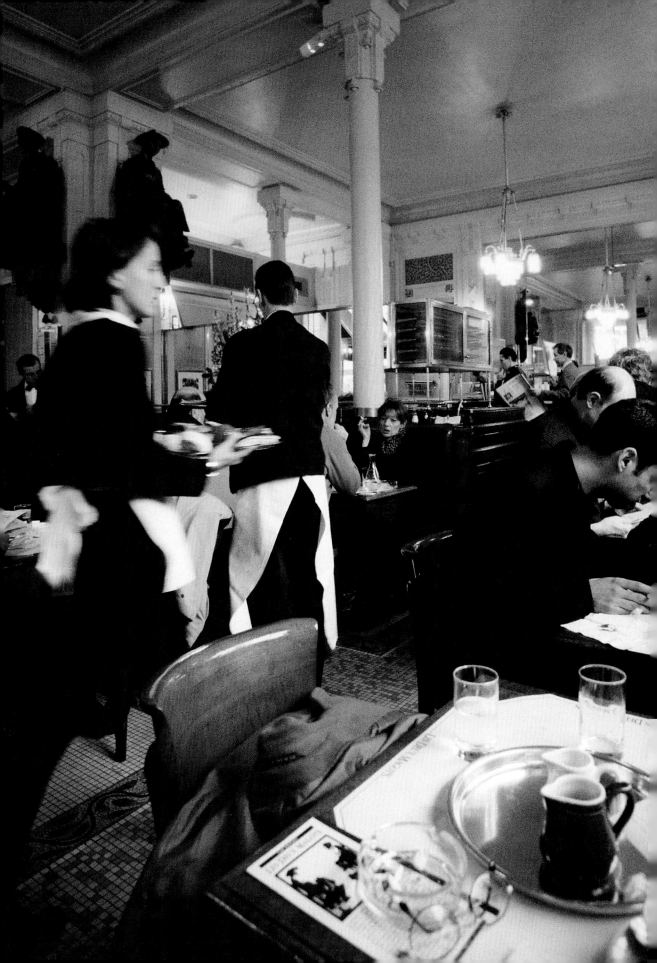

週末的巴士底，是時髦年輕人的大天台和陽光海灘，不管天高地厚的前衛，但不是造反的。咖啡椅就是他們的太陽椅，女人會在二月初就穿出吊帶背心和珍珠亮片的短裙，把古銅色的肩和背亮給你看，而曬得很好看的大腿就伸出去，擺平在另一把咖啡椅上。

在Le Bastille的客人，是25歲到35歲的，自許很高，蠻挑剔的巴黎人。對他們來說，第八區的名店廣場太保守了，左岸太多遊客，第三區Marais太擠，更年輕的地方又不夠水準。他們這一幫人白天夜裡占了巴士底廣場，還有周邊一帶的古老小巷子，自信只有他們才知道，在什麼地方巴黎還是巴黎。

Le Bastille咖啡館從外到裡，分了三層。

最外面街上坐的都是極端熱愛自己，第二才喜歡觀眾的客人。只吃大盤的脆綠沙拉是告訴你，他是懂得生活品質的；看英文的報紙是告訴你，他是有別於大部分巴黎人；喝大瓶的紅酒意思是今天放假，有足夠的心情和時間，可以說話的。還有二、三個女人穿了極豔麗的粉紅毛衣，胸露得很低，沒喝酒就半醉了，跟招待笑得很脆，是告訴你，她們是單身的女人，準備晚上出去好好玩玩的。

她們還大聲問長得很好看的招待，什麼時候下班。

周圍都開心地笑起來。

巴士底就是這麼開心放肆，陽春的，正在直線上升的那種年齡。

比較含蓄一點的客人，大部分坐在Le Bastille有玻璃頂的中庭裡。這是一個過渡空間，算在屋頂下，又還是店堂外面。特別是在門口那一塊，幾乎是在一個軸點上。

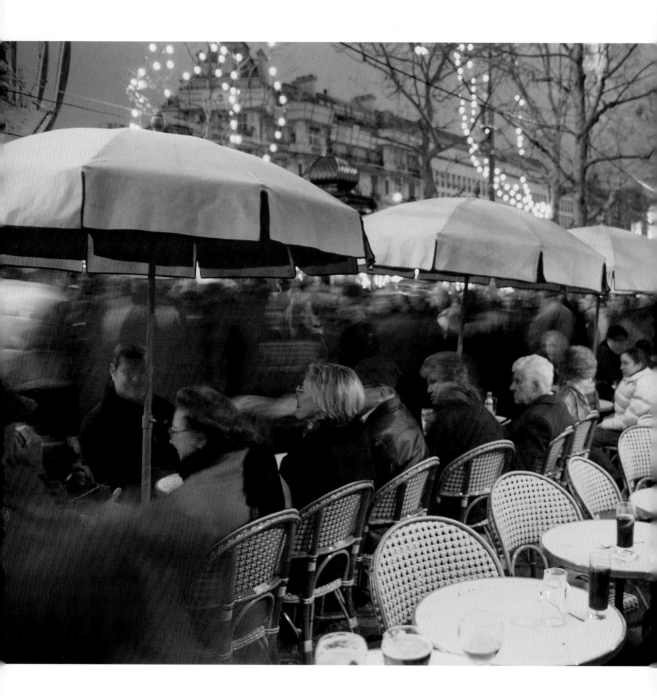

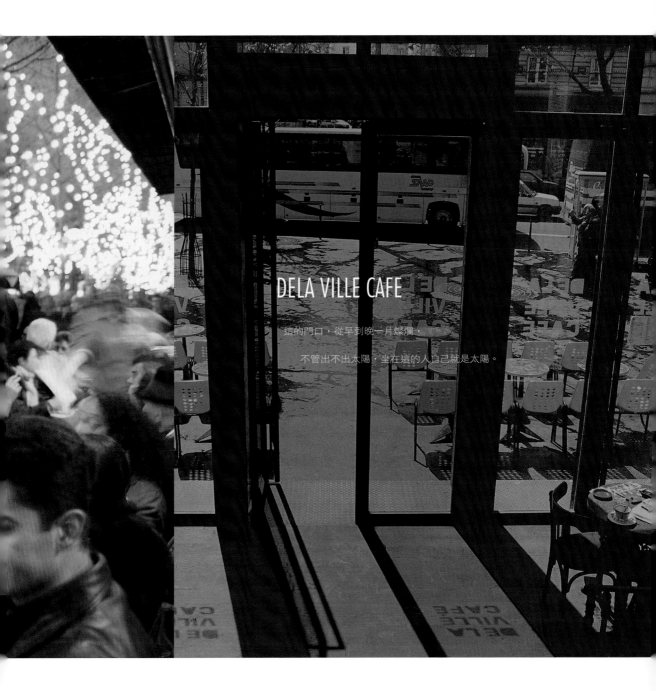

DELA VILLE CAFE

這的門口，從早到晚一片燦爛，

不管出不出太陽，坐在這的人自己就是太陽。

41

　　坐在這，你的感覺是所有人都在不停走動，經過你的身邊，出去進來，換個位子，換個講話的人，還有人在不斷站起來，問候新來的人，又送走桌上的另一個人。

　　再裡面的內堂，沒什麼喝咖啡的客人，後面在放Techno音樂，翻來覆去的節奏聽多了會讓神經不安，只適合喝酒，或者偎依在那什麼也聽不見的情人。

　　從中庭往外看，一片在光裡線動的時髦頭髮，染成火紅的，或者銀的，雪青色的。這的客人從頭到腳的摩登，女人的話，還直到腳趾。軟皮鞋，金屬腰帶，把手伸到對方的膝蓋上撫摩，在笑報上社會黨的同時，恰到火候地親吻夥伴的耳根，然後兩個人一笑，揚揚手，乾了杯裡的紅酒。

　　店裡面換了音樂，上來就是一陣令人心頭酥軟的電吉他，像根金屬的絲在靈魂裡面颼過，然後是低吼而來的滾動節奏。外面椅子上的一大半頭髮跟著搖動起來，身體向下沉去。

　　黃昏來了，Le Bastille不管裡面外面，都是一派迷人的夕陽之光。

巴士底到了晚上，才算真正的聲色囂張。

從Rue de la Roquette小街進去，就掉進了七拐八彎的酒吧巷子裡，有無數燈光和名稱離奇的店，Café舞場，香頌酒吧……。從最老派的，放了當年越南女人裸體畫，房間一間間低下去，像賣夢的舊貨店般的老咖啡舖，到滿堂霓虹顏色，粉紅的小沙發讓你想起女人背影的摩登酒吧。還有舊地毯作坊和倉庫改造的，像一個迷離的光線洞窟似的小店，什麼都有。

這一帶二、三百年前有巴黎的許多小工廠，作坊庭院，有曲里拐彎的奇特空間，現在開出了感覺奇怪的店。如果你還能找到一個老的本色舖子，就趕緊進去坐坐吧，不會太久了。

這兩年，巴士底鋒頭太盛了，幾乎每個街角的老店都被一掃而去，改頭換面，從一個破落的舖子變成了最新的熱門地點。Le Rotonde Bastille、L'An Vert du Design都是這樣。

換上了金屬桌子，絨布沙發，裝上了怪誕的燈，每面牆上是兩個大屏幕，一個在放最新的電影片段，一個放巴黎的FashionTV頻道，店開多久，上面的秀就走多久。

Rue de la Roquette

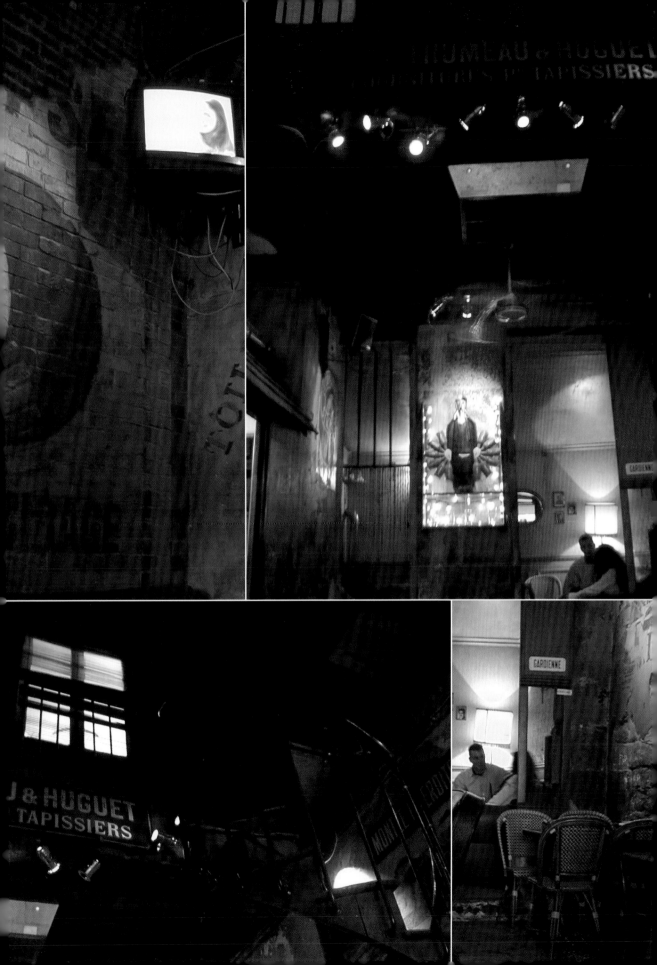

　　很多客人很多穿黑的，女侍是一個帶子吊在肩上的黑裙子，另一個肩和半個背都露在外面。

　　到天慢慢亮了，你聽的香頌，喝的酒，走過的巷子足夠了，可能就會在Avenue Ledru Rollin的路口浮出海面。

　　這的路口還有「Café Pause」(休息咖啡館)，但並不是真休息的地方。斜對面的「畫家咖啡屋」非常小，幾乎在吧檯上坐兩個人，門口就沒位置了。

　　但可以喝早上的第一盃咖啡，此地是上世紀的一個珍寶，

門面是極純而優美的新藝術線條，光是那個銅的把手，就非同
一般。

　　離開的時候，你還會看見玻璃的圓柱後面，還留著當年咖
啡的燙金價格，早就斑駁了。

　　十分錢法郎，一盃咖啡。

　　這讓人感覺到歲月的分量。

　　我常為了看這斑駁的價錢，回來這個小咖啡館。

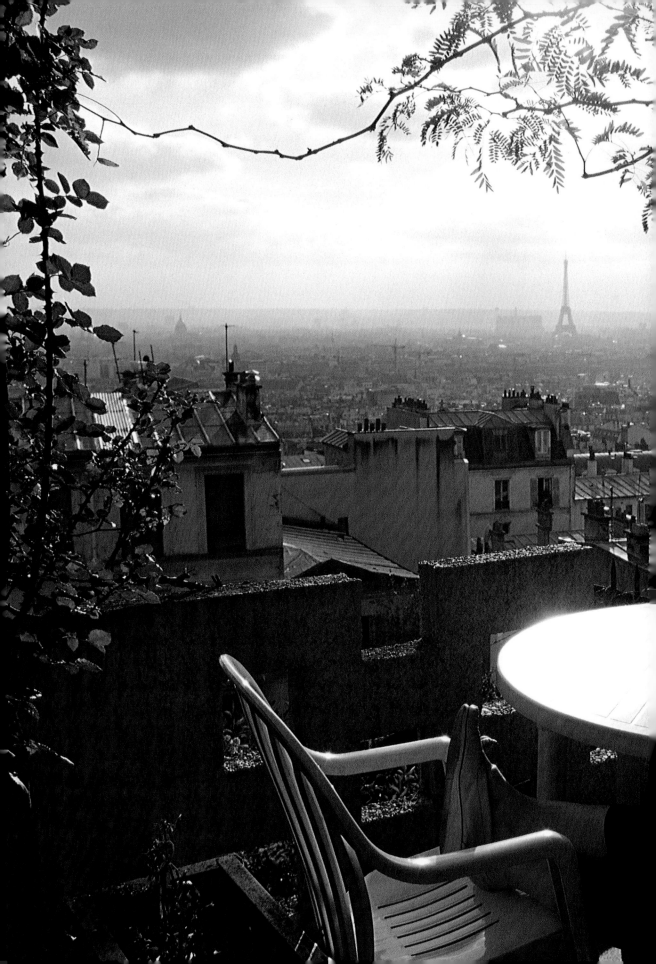

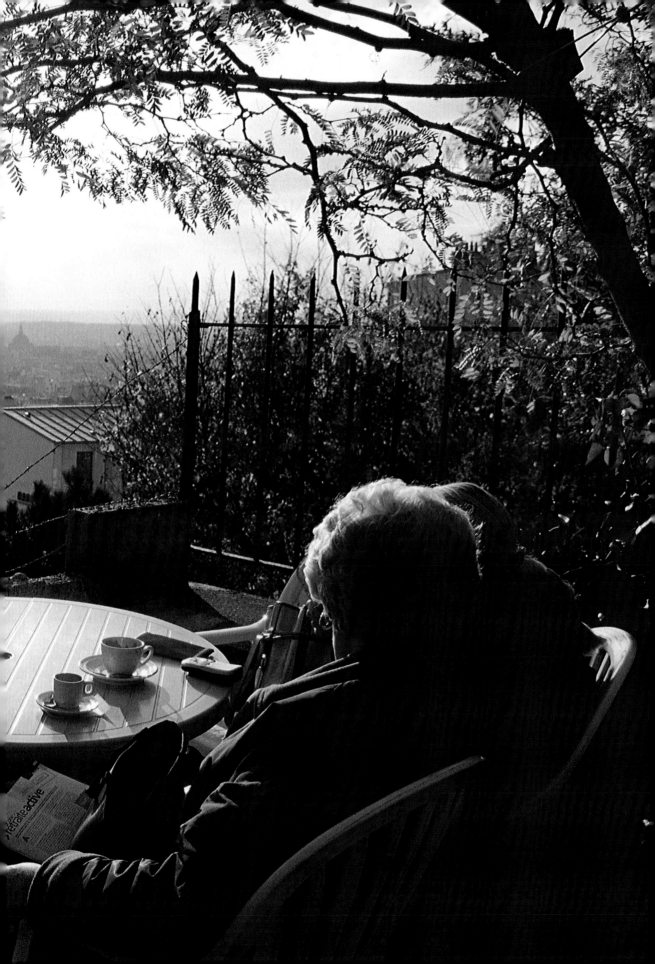

維也納

# VIENNA

在維也納，時間是有另一種走法的。

小哈維卡已經六十歲了，還是小哈維卡，因為哈維卡老爹還在，

快九十歲的哈維卡老太太還在上夜班，看咖啡店。

維也納是一塊生命力很強的土地。

歐洲沒有一個地方，可以這麼頑固而至死不悔地只當咖啡館。

不管義大利的Café變成酒吧，而巴黎的又跟餐廳搞不清。

在維也納，Café就是Café。

讓你沒完沒了坐下去，喝完了咖啡，光喝白送的水也可以。

在巴黎很少有人在咖啡店待這麼久了，外面太熱鬧，坐不住了。

而維也納卻是一潭深水，充滿了老練如魚的小市民和曠世的天才，

哲人、音樂家、莫測高深的心理醫生，卡夫卡「城堡」的小官僚……

都不露聲色的坐在一張桌上。你看不出誰是誰。

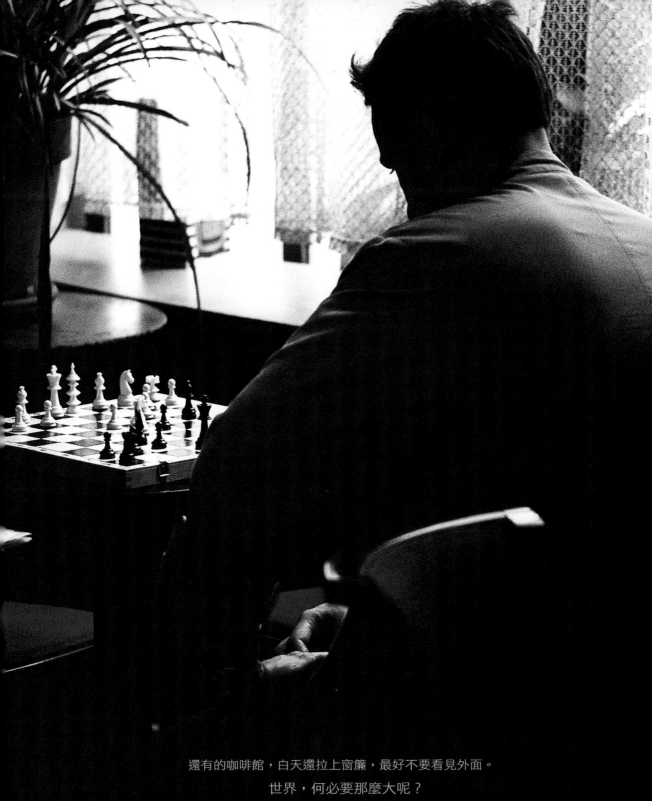

還有的咖啡館，白天還拉上窗簾，最好不要看見外面。

世界，何必要那麼大呢？

在上世紀的厚窗簾下面，有人這樣嘀咕。

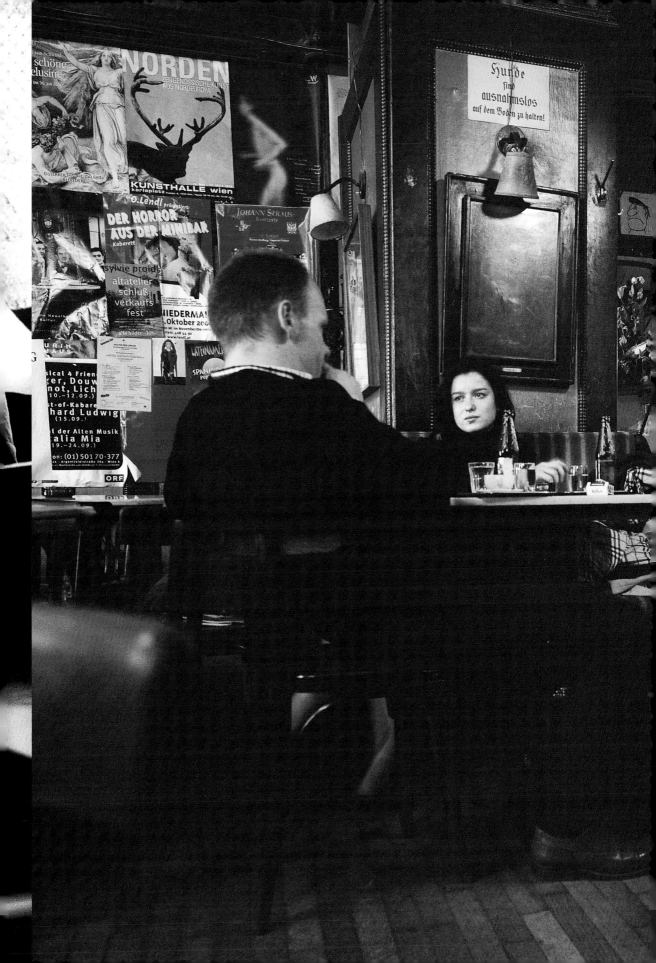

　　「黑山咖啡館」，就是那年代的。

　　在很高的圓頂下面，聲音輕輕地浮著，好像在一層紗的後面，圓潤了邊角。

　　旁邊的女人吹出一口煙，說著很地道的維也納Doebling德語。

　　Doebling是城西面的高檔街區，靠近維也納森林的山坡，都是花園別墅的地帶，那的人從小孩到老頭老太全說一口特別的德語。

　　別的奧地利德語算方言，Doebling 的不算。

　　每個尾音有微微的一撇，而原音又特別脆，這是教養和自信。

　　「黑山咖啡館」就適合這樣的德語，13區的Hiezing或者19區的Doebling口音，那種柔軟的抑揚頓挫，在那些半米厚的大黑石圓柱之間找到了理想的排場。

　　這裡的調子優雅，但不是富貴，顏色是中間色，在安穩裡面露出派頭，柱子上面的圓弧頂是淺色而亮的細小馬賽克拼的。米黃色的皮椅子微微毛了，有些年月了。

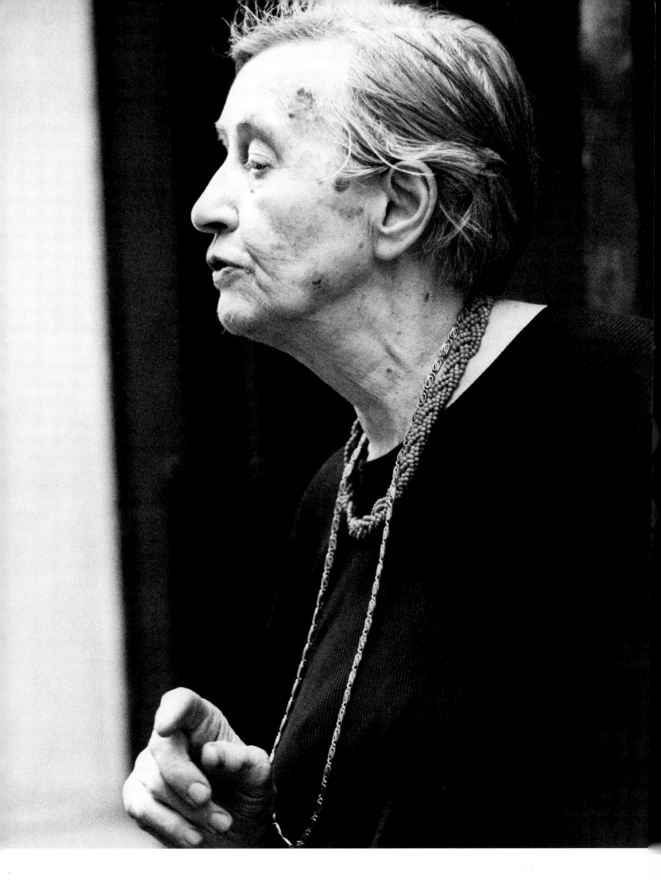

　　此處是前側廳，正對著十九世紀造的環形街林蔭大道，那時的維也納布爾喬亞已站定腳跟，很自信了。

　　三面的鏡子牆，讓陽光格外明亮，你可以在裡面一再看見自己的疊影。旁邊講話的女人穿著精緻的大衣，雖然店裡並不冷，跟她一起來的男人，目光有點出神，腳尖在桌子下不停地敲著地板。

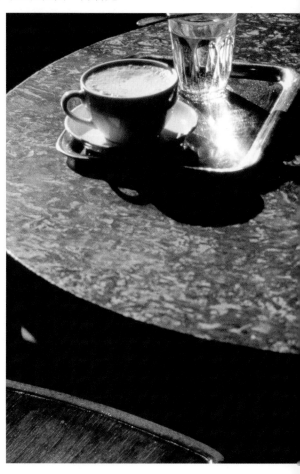

　　從來沒在早上十點前來過這，黑山咖啡館是夜裡的Café，通常都是聽完大道上音樂會才來。

　　那個叫「Mohr im Hemd」（穿白衫的黑人）點心沒有了，但花式咖啡加了很多，有德國式的，瑪利婭‧特雷西亞女王式的，古腓尼基人式的，還有畢德麥雅年代的，在好聽的名字後面加了各種烈酒。還記得，以前維也納人喜歡喝純咖啡，或者加打過的奶。現在酒精多了，咖啡館的氣氛莫非也要離開那種習慣的慢條斯理了？

　　隔壁的那女人一揚臉笑了，說「Wahnsinn！」（你瘋了嗎）。她脫了大衣，露出嫩紅毛衣和雪白的脖子，擺定了想要誘惑對面那一臉維也納知識分子模樣的男人。

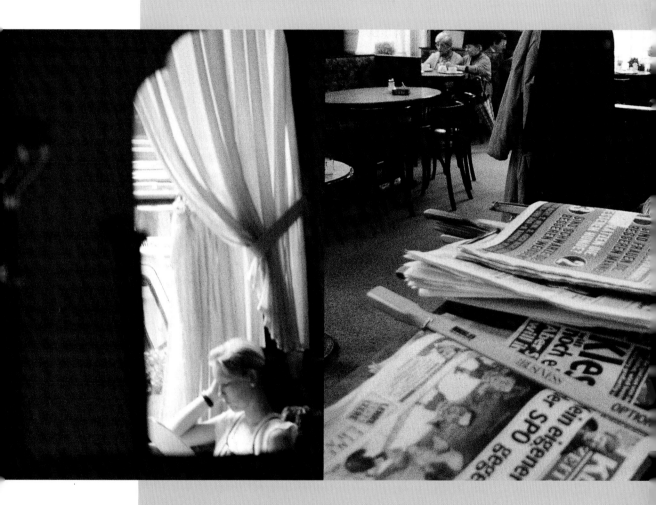

　　一個維也納知識分子的男人樣子，是永遠微皺眉頭的，在別的地方可能叫發愁，在這裡叫思想，對世界不屑。眼睛微微瞇起來，就算看女人也一臉深奧，額頭上的皺紋自然很深，很多都是禿頂。如果還有一圈殘髮，一定保護得很仔細。還有滿頭濃髮的少數驕子，卻反而讓它帶上凌亂，顯出一點不規。

　　有人還帶那種三天一刮的胡鬚，總是留一點，手在上面很神經質地摸來摸去。穿黑的夾克、燈芯絨褲子，或者暗格子條的西服。

　　皮鞋是乾淨的，但不亮。

　　手有點蒼白的，上面有汗毛。

　　浪漫一點的，還會戴暗桃紅色的眼鏡，裡面配一件紫襯衫。

　　也就到此為止了，更風流，或者更造反是看不見的。維也納的知識分子在內心可能狂瀾四起，外面卻是溫文爾雅的咖啡客人。

　　在近百年前，維也納學派驚天動地，他們也是這副樣子，文質彬彬地坐在咖啡館裡。

　　維也納不出革命家的。

　　那時候的知識分子就在讀《輿論報》（Die Presse），現在還是。新的一份較左派的《標準報》（Der Standard），沒幾年也變成了中間路線。不過，面前的這位先生什麼報也沒法讀，那位 Doebling 的女人不讓他一秒鐘把視線挪開。

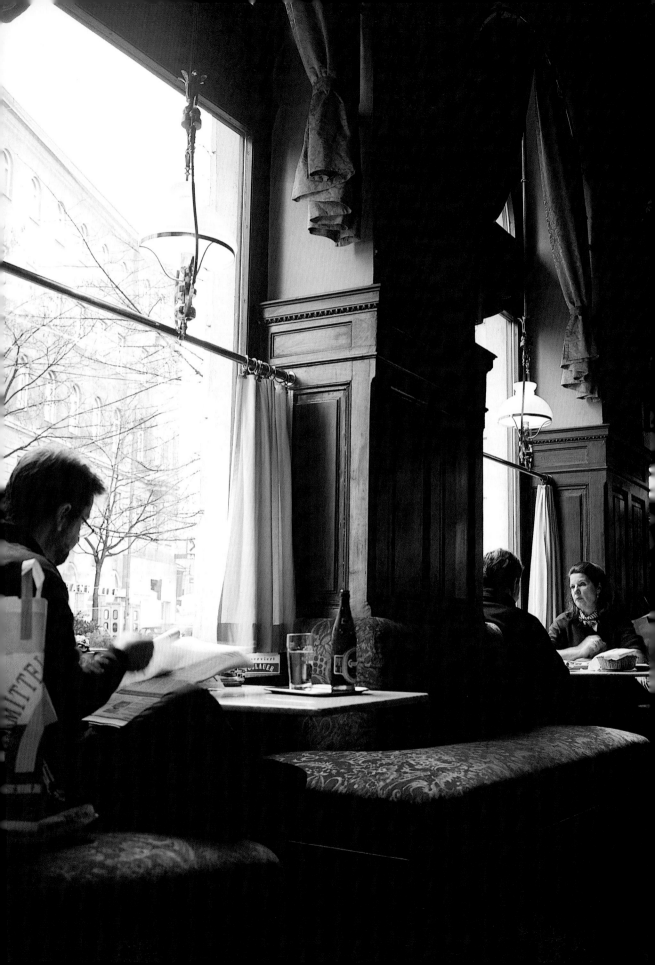

　　外屋的咖啡機不停地在響，客人漸漸多起來了。

　　招待還是不動聲色地走來過去，仍舊多年前的行頭，西服加上白圍腰，正在抱怨剛啟用的歐元硬幣花樣又多，分量太輕了。奧地利人對任何事情都要抱怨的。何況咖啡館的招待，抱怨是天職，也是給他的客人一些話頭，瑣瑣碎碎的，倒要常客來安慰幾句，這幾乎是此地客人進門的一套規矩。

　　「你好不好？」

　　「哎呀，能好到哪去了，你知道的……。」

　　這樣問候下來，對客人是一天的熱身，感覺還蠻良好的。

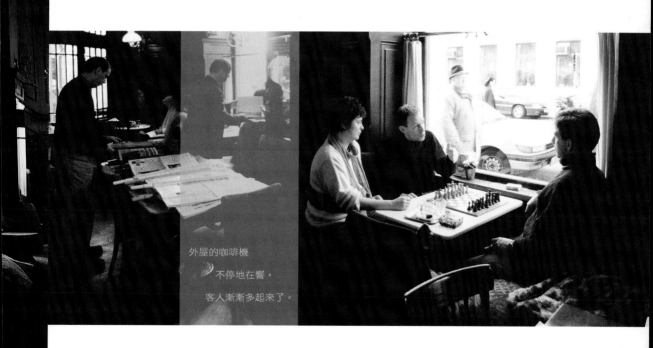

外屋的咖啡機不停地在響，客人漸漸多起來了。

63

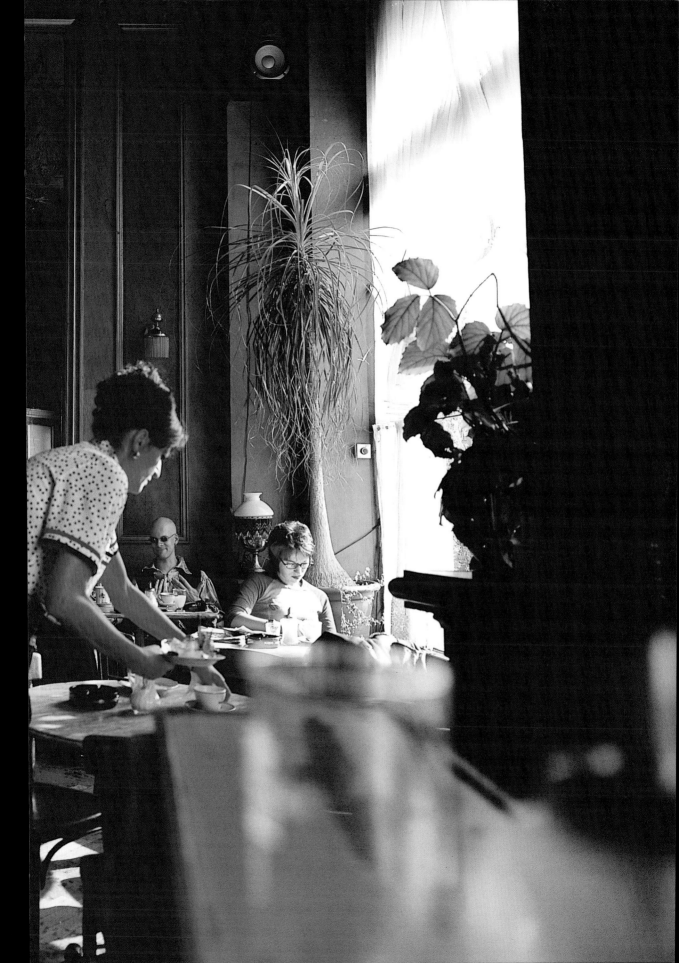

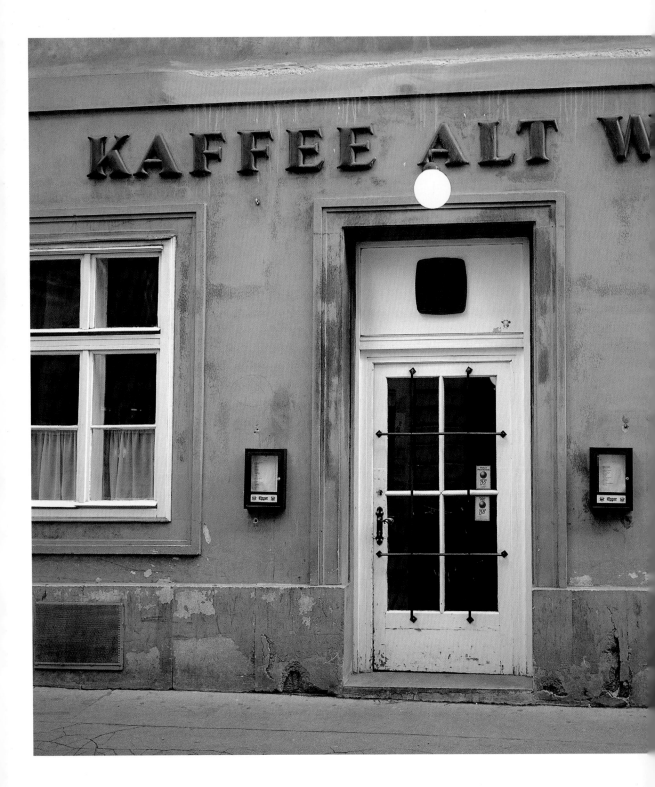

這的光線真是極暗，進來好一會，眼睛才習慣。

外面的門面是極簡，兩個窗子，一扇門，都是平常人家的大小，而且完全的冷調，灰。

進了門，裡面還有一個擋風的玄關，還是灰的。

再進來，就呼地一下熱起來了，昏暗的紅黃色調裡只有朦朧的燈和人影。

二、三進廳堂裡，吊了七八個絲毫不亮的小燈球，剛夠在它直射的地面投下一圈光，別的地方就盡在暗處了。

都是暖調子，紅絨布的舊靠椅，邊上磨光了，露出了芯子，老木頭的吧檯坑坑窪窪的，上面居然還吊了一個掛鐘，不走的。牆壁上從地板到天花板都是各色海報，也是紅的多，有綠的，黑白的，很多陳年的招貼，一層層貼上去的，很厚。

所有的咖啡桌都不在光線裡，牆上的小壁燈也是有氣無力，只會讓你感覺更暗，還有只能坐一個人的角落，在微光裡，椅子更紅了。

但暖和是很暖和的，在外面冷風裡進來的人，更有一種從骨頭裡甦醒過來的感覺。想當年，維也納二十年代的外省作家也如此泡在溫暖的咖啡屋裡，那時從布拉格、布達佩斯來的才子沒出名前，住不起生暖氣的房子，而維也納的冬天又長。天氣陰沉，很少出太陽，讓人很鬱悶而寂寞，加上許多朝北的後院房間，廁所還在走廊裡，一點也不舒適。於是全天生火的咖啡館就成了一個重要的落腳點，讀書，聊天，寫東西，而晚上則去看戲聽音樂。全城三萬四千個劇院位子幾乎天天爆滿。

咖啡館的位子大概也不會比這個少。

有個帶鴨舌帽的人進來了，走到牆邊，就像翻家裡箱子一樣從很隱蔽的椅背木櫃子裡翻出幾張自己喜歡的報紙，到一邊去看了。

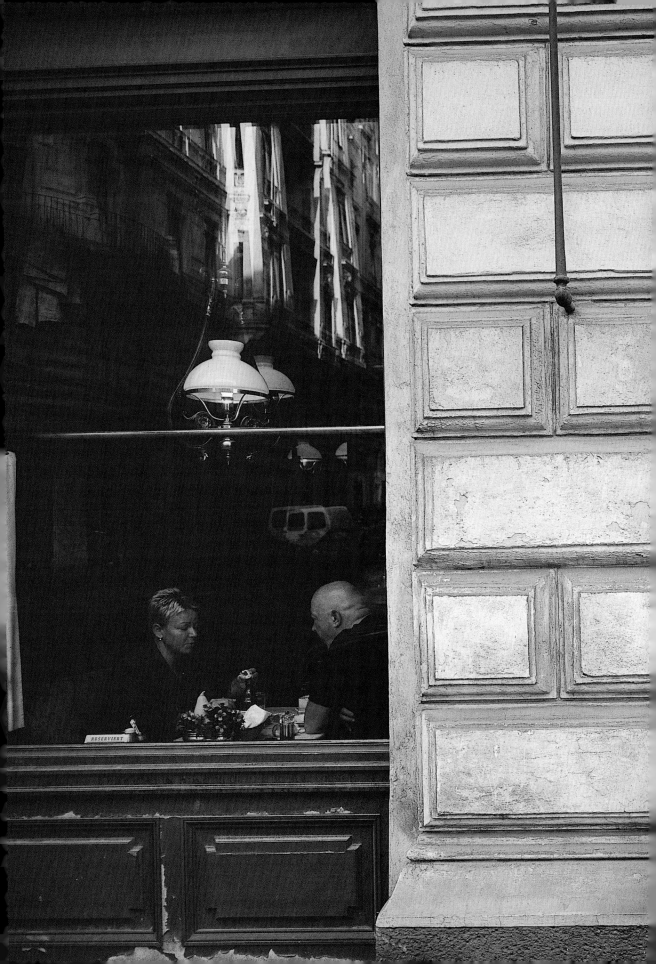

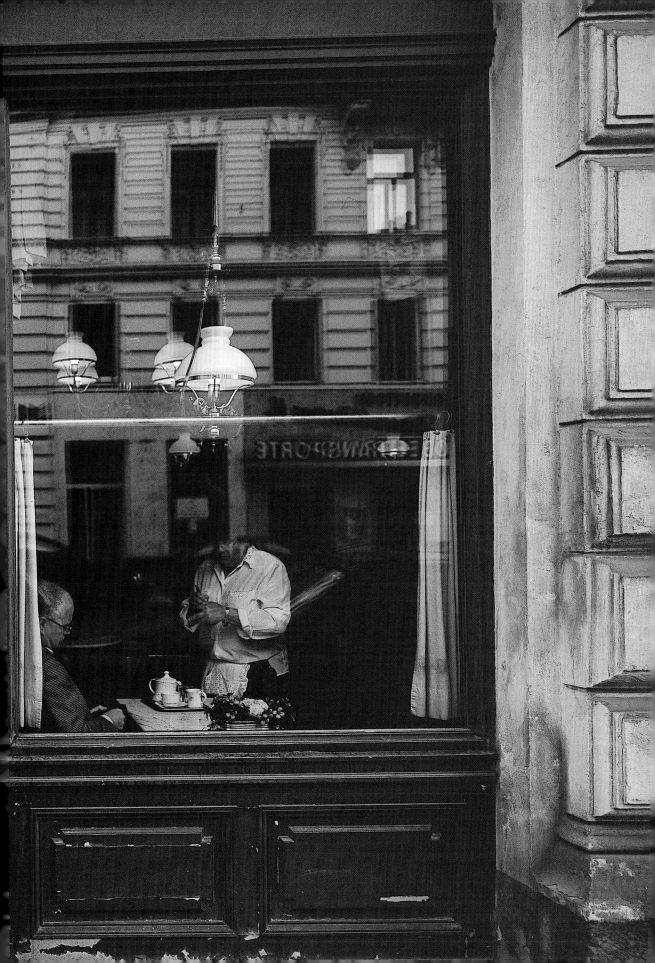

　　店堂的四周，還有不少人在幽暗的角落裡看書，真不知道他們是怎麼讀的。

　　在這般迷濛而暗、誰都不看誰的離奇氣氛裡，你的思緒會順著那些老牆讓四面蔓延，似乎陷入一種半睡眠的想入非非。牆上歪斜的老招貼看久了，那些奇怪的人物會活動起來，似乎給你在牆上開扇門，你一起身就可以走進去隔壁的什麼地方。

　　在空氣中，有什麼在漸漸作響，可能是那些小小的燈，這

裡真是靜極了。那些翻報紙的人幾乎也是無聲無息的，客人走路也不出一點聲音的。

　　那幾個在吧檯上交頭接耳的客人，也聽不見在說什麼。

　　漆黑的桌子在微亮裡，幾乎像鏡子一樣反光。招待的雪白圍裙亮得有點刺眼。

　　忽然，有個瘦高個的客人想起來要吃些什麼的。

　　於是從深處的小廚房裡，傳來一點碗碟響動，還有煎腸子的微聲，很遠似的，接著在咖啡香味的上面飄來一絲油的焦香。

　　坐在這樣的地方，是會把時間完全搞糊塗的，會把理智也搞糊塗，想一想，你幾乎在一個暗盒子裡，看不到一點天光。

　　一個時光的墨盒。

　　在吧檯上的那一圈客人臉，都是地道的維也納面孔，也就是說非典型的日爾曼式，而是各種斯拉夫族的臉型混合，金頭髮，黑頭髮，還有褐紅頭髮的矮個男人。

　　後廳裡面，有人戴猶太人帽子，留土耳其式的鬍子。

　　這間咖啡店的調子，處處流露出斯拉夫氣質的漫不經心，有點頹然。維也納人的爺爺那輩大多是奧地利王朝各屬地，匈牙利、波西米亞、斯洛文尼亞、克洛地亞來的。上兩個世紀畫的美女是深褐色眼睛、黑頭髮的斯拉夫之風。

最晚，等你翻開咖啡館裡的城市電話簿，就知道了，歐陸語言的名字應有盡有，各種「非德文的姓氏」更是主力，光捷克族姓名就占了四分之一，最多的叫Novak、Svoboda，還有上千個Jelinek和Fiala。老總理叫凱斯基，他的接班人叫弗朗尼茲基，最有名的百貨公司叫赫爾茲曼斯基……

難怪多年來，人都說巴爾幹半島是從維也納開始的。

維也納的咖啡館傳統，那種似乎終日憤憤不平的文人方式，也是東歐和西歐的混合。

維也納的靈魂，是一堆永遠分不清頭緒的糾葛。一個很奇特的，天下少有同類的矛盾。既是友善的，又常帶點惡意，自尋快樂的，又會悲哀憂鬱，喜歡幻想，但又看破紅塵。維也納人聽一段歌會流淚，三杯酒下肚會罵人，但決不會拍案而起。

跟老闆招待發完了牢騷，接著喝咖啡。

著名心理小說家施尼茲勒，也是咖啡館的常客，引用過三句最常用的口頭禪，來刻畫自己的城市：

「為什麼要我來操心這個？」

「這有意義嗎？算了！」

「不值得，你最好別去受這個罪！」

結果，本世紀最偉大的維也納作家R. Musil的作品就叫作《一個沒有性格的人》。

Musil也一輩子泡在咖啡館裡。他筆下的人物，可能會喜歡像「Kaffee Alt Wien」這樣天昏地暗的咖啡館，進去了就不知今宵是何年了。

小門一關，天下事兩耳不聞。

這家門面小得不能再小的「老維也納咖啡館」，雖在老城中央，但不是內行找不到。附近還有出名的Café Diglas，又大又敞亮，咖啡又好，一般人都去那了，不會摸到這裡來。

但喜歡這的客人，再去別的咖啡館恐怕就難了，哪都太亮了。

維也納是一個客客氣氣的都會，也是一個淡漠的都會，還好有咖啡館。

在此城早晚出門，碰見人都會彼此問候：「Gruess Gott!」（原意為問候上帝）。這也對陌生人使用，只是習慣的客氣，並不等於真對你友好，或者特別信上帝，更未必有什麼敬意在裡面。

當年，舒伯特或卡夫卡走在維也納街頭上，一定也被所有人問候過，但不要誤解，其實誰也不認識他們。舒伯特一直在這當窮教師，幾乎貧困而死，但肯定天天被他的鄰居客氣地問候過三次。

在維也納，要想進門作客，很難。於是咖啡館就成了中心，這樣一個彼此沒約束的認識地方，交談了好幾次，也許都不知道對方姓名。

反正有緣分的話，還會碰見，一個常客總是坐在同一個桌子上的。

這一點，到今天還沒變。

「咖啡中心」和「哈維卡咖啡館」還在，但是深如滄海，不是熟客是沒希望交到朋友的，而在那裡想成為常客，你要準備三五年的工夫。

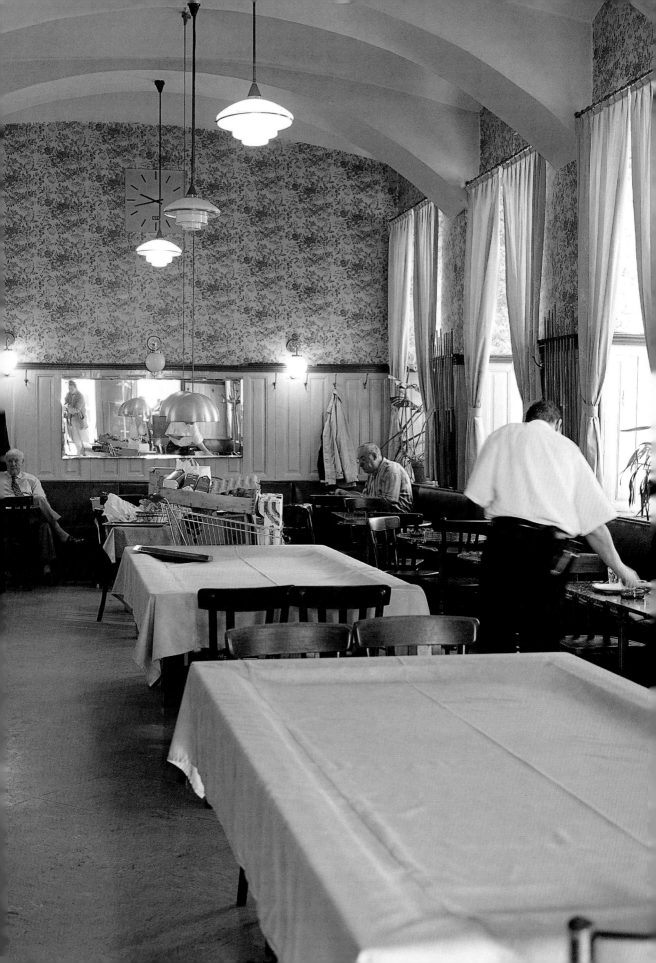

　　「DEMEL」又太華麗，羅可可的嫩綠，粉紅。香甜的糕點，適合的是精緻的老太太。

　　「斯班咖啡館」算門檻平易一點，雖然那些古老壁板和大鏡子也讓有的人心生敬畏，但年輕客還是不少。

　　更加生龍活虎的，可能是商店大道上的「騎士咖啡館」。市場旁邊有大拱窗的「Drechsler」和「Café Savoy」，是從小販到大學教授都會去吃早飯，沉湎在舊日書塵的地方。

　　我曾經流連的「叔本華咖啡館」關門了，變成了一家連鎖的咖啡店Aida，維也納本地的牌子。大學對面的老咖啡屋「Haag」變成了銀行。

　　還是打住吧，這樣數家常，就像德語的說法「Nabelschau」，直譯的話，就是「只看到自己的肚臍」。維也納，特別是這的咖啡屋，對我而言是有點自己肚臍感覺的，雖然已經離開好幾年了。

　　回維也納，常去走走「老親戚」，看看那幾家老咖啡館，還有在Dorotheergasse街六號的哈維卡老太太。

　　維也納是守舊的，不變的。

　　維也納沒造大馬路，高房子，沒破壞多瑙河，也沒砍維也納森林，結果一份歐洲民調，維也納反成了歐陸最有生活魅力的城市。

　　嗨，如果沒有那極右的海德和他的藍黨，可能還真是。

　　不過，此地還是出了一個鬼哭神驚的奇才，吐馬斯・伯恩哈特。

　　在「哈維卡」附近的老咖啡館「Braeunerhof」，就是他的「家」。儘管這位激烈的大作家自稱，他仇恨所有出名的維也納咖啡館，因為在哪裡都不得安寧。

　　不懂門路的人，看不出這方方正正，像車站候車室一樣的咖啡廳有什麼特別吸引。論空間平平，咖啡的味道也馬馬虎虎，就是甜品不錯。老而胖的招待有時還蠻囉嗦的，不好客的。

　　而吐馬斯・伯恩哈特卻是天生的惹人注目，巨大而寬的額頭，有力的鼻子，眼光就像刀刃，一看就是思想巨人的臉，絕對是維也納可以拿出來的最出色男人。

　　但這樣的大才子，卻很怕見人，特別是早上看報時被人打擾，常會讓他怒不可遏。吐馬斯・伯恩哈特先生是經常怒不可遏的，一直照顧他的老招待說。

　　有時候，他甚至跑到上奧地利鄉下去泡咖啡館。

　　真有風浪時，這些老招待可能是一道山，寬大的屋頂，幫客人擋風擋雨。

　　吐馬斯・伯恩哈得罪全城，最惹怒維也納布爾喬亞的是名劇《英雄廣場》（Helden　platz）。「英雄廣場」是什麼地方呢，就是一九三八年，希特勒進入奧國，發表演說的地點，當時維也納百萬人上街，幻想來了一個超級強人，這事成了維也納人最怕碰的「情結」。

　　伯恩哈特偏偏拿這開刀，在廣場一頭的「城堡劇院」裡，全場四個小時怒罵奧地利文化的劣根性，四個小時都在「罵」

人，從部長、議員、郵局公務官、小店老闆、列車檢票員，到鄰居老太太，乃至場下觀眾無一不「罵」。結果還全體起立，鼓掌十多分鐘向作家致敬。當然來看戲的是維也納知識分子，不喜歡的人則聚在外面示威。

直到大作家去世，他還留下遺囑，不准任何奧地利劇院在五十年內上演他的作品，以示對故國的「深惡痛絕」，還有人站在他一邊，專門到斯洛伐克的劇院去看他的戲。

在這家店裡，他的名字是外人不能隨便提的，有點像在梵諦岡，你不能隨便提教皇一樣。伯恩哈特被人圍攻的日子，他坐在這，招待也能讓你看不到他。

一個維也納的Kaffeehaus，就這樣深不見底。

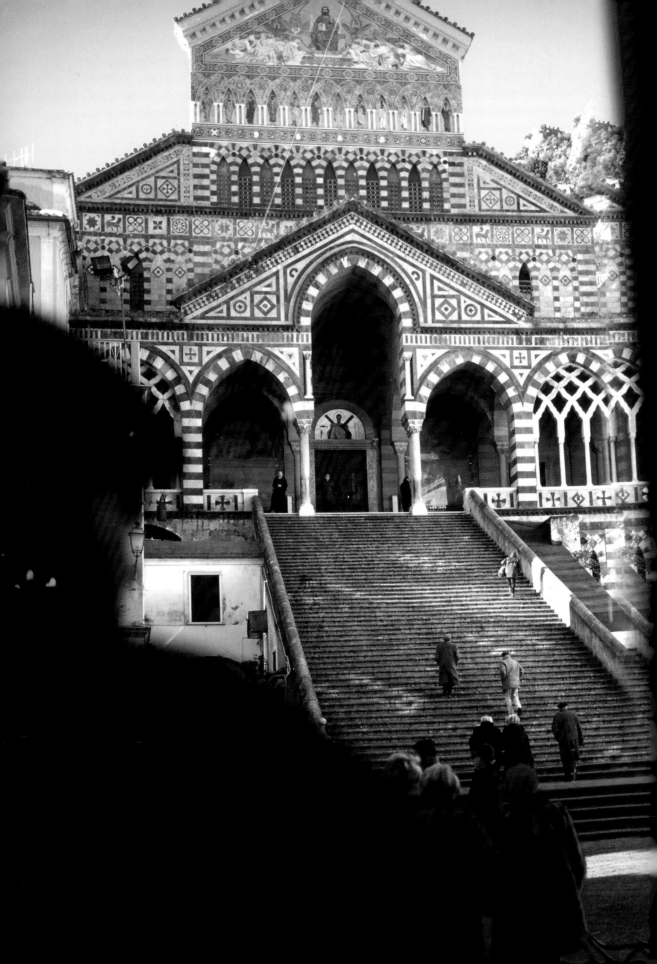

義大利

# ITALY

西西里，懶洋洋的，拿波里，還是懶洋洋的。

如一個散場很久的露天戲院，

但道具和布景還沒搬走，面具丟了一地，戲服搭在台邊上。

發燙的風和砂子吹過面孔，非洲來的。

還有人來搬道具，太陽出來，下去，像開燈，關燈。

咖啡館的木門，像一塊畫的幕布。

Palermo，這光如鬼斧的西西里首府。

你轉過一個街角，就會冷不防走上了舞台，那似乎忘記關掉的、

角度銳利的聚光燈還在，照著一個腐朽的牆頭，一個空洞的屋樑。

現在來串場的是成千上萬想曬黑皮膚的人，

路口都是看上去像黑手黨大哥的墨鏡，其實是外地來的義大利人。

當地人坐在暗影裡，找咖啡館，也選背太陽的那面街。

你就知道，這是真的南方。

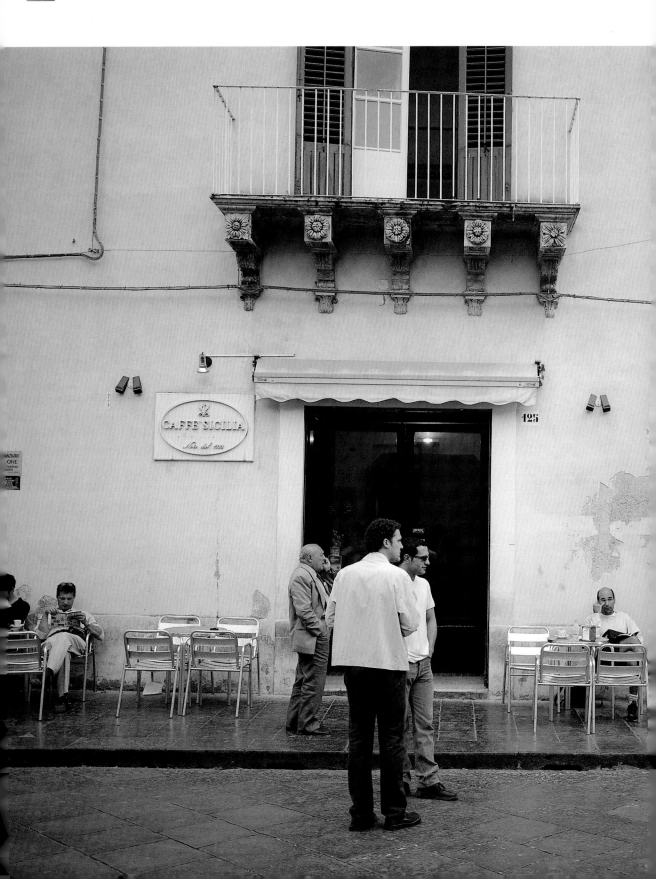

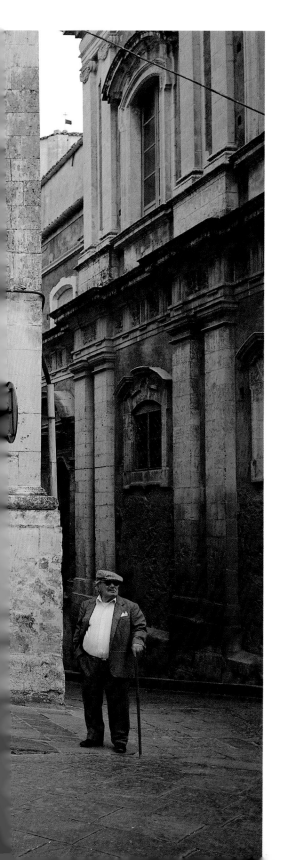

南方是破落的，南方的Café全在街上，就算誕生過名家和長篇巨著的 Caffè Mazzara，也是小小的兩開間，門面小小，真不知道那幾十萬字的小說是在哪裡寫的。

在街上，先生，當然在街上。

那美男子一樣的招待微笑了，他的侍者白外套像一道光。

在西西里，什麼都是在街上發生的。寫小說和或者殺人都在街上，而這是一些很多坑坑的碎石塊街，到處充滿了神秘的角落。你沿著很破、很破的牆走著，突然就會走近一片耀目的陽光，看見叫人震撼的細節。

畫滿圖畫的老房間，只剩下半道牆，站在二樓上。

老的門，很老的門，在上面寫了褪色的粉筆字，裡面轉彎抹角的上了石階，突然是眼界大開的大陽台，天幕下孤零零的柱子。

這樣的視野，很義大利。

那東一家，西一家的小咖啡店，有人會覺得它更像小酒吧，就站在這樣的殘牆斷壁當中，在時間的碎片當中，頭髮烏亮的老先生在斷壁下面給你端來加酒的黑咖啡Con Grappa (caffè coretto)。

We are not creative, we are not positive

還有客人喝更凶的Digestivo，
招牌上寫了「Caffè Nero」。

旁邊的小院裡，一個破的收音機裡在搖搖晃晃地唱英文：
We are not creative, we are not positive。
　我們什麼都不做，我們沒事，我們不喜歡太陽，不喜歡曬焦皮膚，
房子要倒就倒吧，屋樑讓它爛吧，我們照樣衣服漂亮，每一根頭髮都上

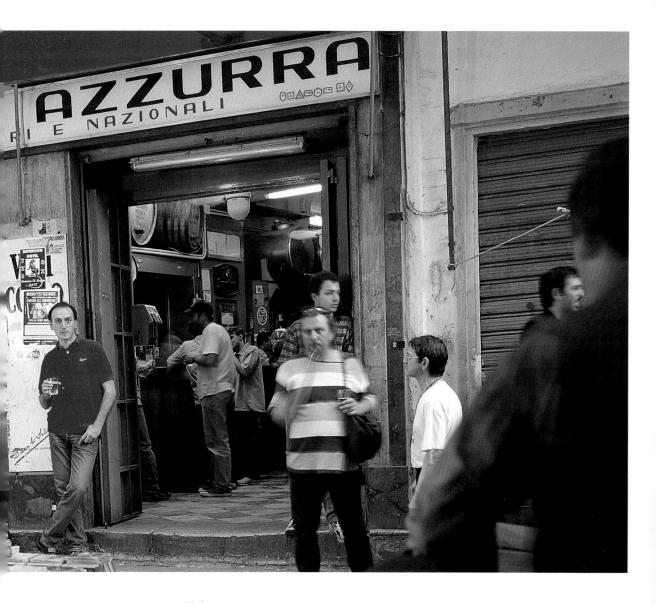

過光。

　　這是我在唱的，喝咖啡的時候哼的。這也是南方搞的鬼，會讓我想起唱歌。

　　下午，坐在很少的幾棵大樹下，外面是無人的海灣，一條老的沉船，鐵鏽成很好看的紅，對面的岸上浮起古希臘人的石頭柱子，白色的。

看久了這樣的陽光，眼睛很累，咖啡屋也不提供你空隙，沒有休息，經常還是站著的，坐也在露天，裡面只有一點點地方，剛夠端杯咖啡出來。

這的咖啡館不是閑適的，而是刺激的，南義大利人太好奇了，他們想不斷看見周圍發生什麼，想看見人，而被人看見，在這小城裡是沒多大意義的。

Palermo很大，但氣氛還是小城。

中央還是阿拉伯人留下的，團團轉的小巷子，彎的街也是一種懸念，藏了許多庭院、廣場，最熱鬧的是Vucceria集市，在這裡小偷也有規矩，以免壞了小販的生意。廣場上有名的Café叫「Shanghai」，老闆娘是一個西西里人，賣的是義大利麵條，咖啡自然是有的。

*Shanghai*

它是廣場上唯一的陽台，在這片市俗的顏色和人頭之上，看得見對面舊窗裡的一個老太太，在花毯子和永遠開的小電視機當中蹣跚，跟老頭說話。

在我們之上，是熱而白的天空，看不到一點點藍。

大太陽下，所有屋頂都快燒起來了，咖啡也是黏黏糊糊的。

拿波里

當地人認定，義大利是從拿波里開始的，米蘭對他們是北方佬。

那麼，什麼又算拿波里呢，沒人回答。

拿波里，一頭在優雅天堂上，一頭在37度的悶熱車站、汽

車味道和形跡可疑的男人當中。

你走出火車站，就掉進了第三世界的聲音和街景，馬路很亂，車子橫七豎八地各走其路，每一公尺有人想塞給你盜版CD，廉價手錶，或者索性拿走你的包。

要穿過這段似乎強盜出沒的街面，外人都繃緊了神經，本地人就嘻嘻哈哈沒當回事。還有人在這片亂哄哄當中坐下來，要一盃咖啡，翹翹腳，等汽車快開到他腳背上的時候，才挪挪屁股。

一條大馬路往西，氣勢開始上升，拿波里城上千年的堂皇，大圓頂，大房子全跑出來了。過了皇宮，上了大教堂前的石頭廣場，就幾乎壓倒米蘭了，那裡沒有很藍的海。

而Café Gambrinus就在廣場的門口，對一個拿波里人來說，一個愛享樂，愛玩，愛被人侍候，同時又喜歡聊天的拿波里人，不去大圓頂的大教堂是可以的，不進這咖啡館的圓形前廳是不可能的。

在Caffè Gambrinus 你看得見拿波里最雪白的領子，最時髦離奇的裙子；最挑釁目光的頭髮顏色，最有爭議的議員，招待的黑色西服燙了又燙，站在門口的領班腰板之畢挺而直，背後是個王宮也不過如此，皮鞋更是照得見人。他是不服務的，他派人服務你。

這殿堂深深的咖啡館，在義大利是國寶級的。

1889年開張的，建築是Gran Caffè的布局，在闊氣裡面又很迷人，米黃色、淺青和金色呼應的廳堂往兩翼散去，一進門有種深邃之感。喝咖啡的客人多喜歡那個橢圓的側廳，巴洛克年代的圓而豐滿，名門的富態，裡面還有更深的內廳。咖啡是最高級的，點心也是最好的，價錢不用問。拿波里人會為一分

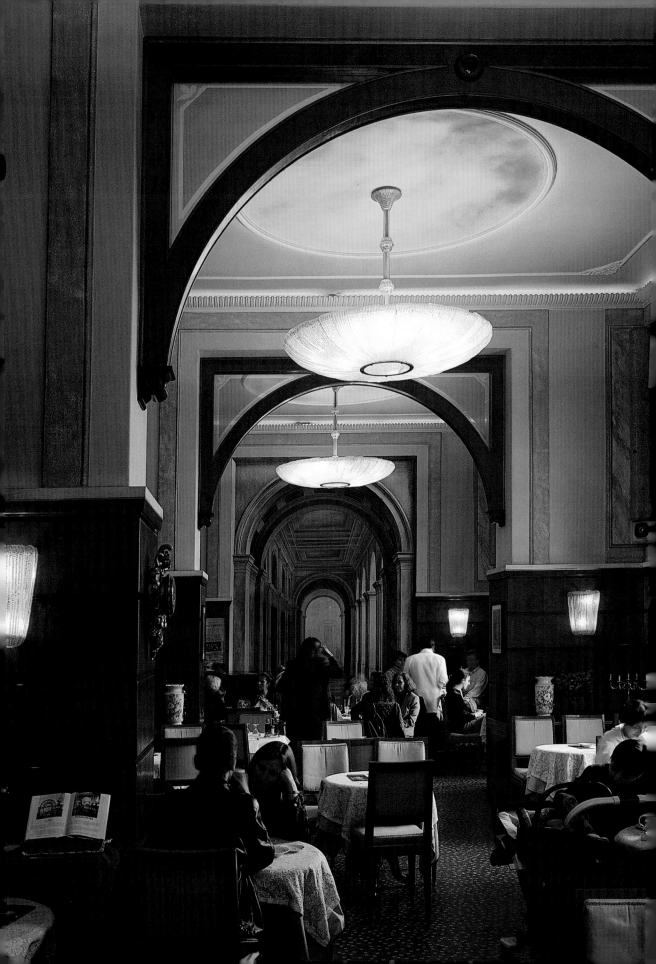

錢斤斤計較，但在Gambrinus裡面沒人在乎，拿波里人識貨，有好東西是不問價錢的。

這也是他們的生活智慧。

Caffè Gambrinus出世的時候，拿波里還沒沉淪到今天的困境，米蘭也沒那麼不可高攀。所以米蘭造一個宏偉長廊，拿波里也造一個長廊，現在有點空蕩蕩的。這兩個地方一直互相不服氣的。那裡人覺得這裡太土而亂，人太懶，這裡人覺得那邊太機械，只懂賺錢，不懂生活樂趣。

就像去咖啡館，拿波里人是痛快淋漓地來消磨沒地方花的時間，想坐多久，就坐多久。米蘭是去約會見人，談事情，一盃好咖啡常常只是陪伴。

但Caffè Gambrinus 裡的客人，沒有人這樣看，他們很高興，時局那麼糟糕，在拿波里還能坐在如此華美的咖啡館裡，他們對自己日子是有感覺的，懂得享受還有的東西。

沒落，在拿波里像是一種不會到頭的狀態，慢慢變成大家習慣、可以拿出來討論，感慨，叫苦但不是真疼的狀態。

羅馬的咖啡館，除了Greco，還是Greco。

1760年就開了，還是歷史浩蕩的，特別是早上遊客還沒來，夜深客人快走光了，那空曠下來的店堂會變深了，那錯綜擺放的暗紅咖啡椅，馬上會浮起一種蒼茫。

到底三百多年歲月刻在牆上，這是裝不出來的。門外Via Condotti大街上的Gucci和Bulgari再擺弄絢麗，門面再奪目，還是膚淺的。

我喜歡空蕩蕩的Greco。

特別一個人坐在快關門前的後堂裡，彷彿可以聽到牆壁裡某種驚心動魄的腳步。

熱鬧而人多的時候，我寧可去外面的西班牙台階。

羅馬的平常咖啡店，說來很多，小而生猛地擠在各種忙亂的路口和小街當中，幾乎沒門面，算是讓人喝幾分鐘咖啡的小站。羅馬人是不坐的，急吼吼地走路，買東西，上車，下車，還有人人都在打手提電話，在忙著什麼。

也沒忙出什麼大事來。

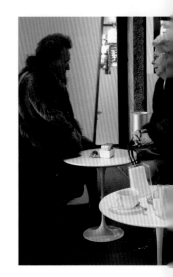

羅馬的地位有點尷尬，不南不北，當了首都，也沒被所有人當成中心，只能算中間地帶。這的日常小咖啡店也是中間地帶，很少人是專門來這的，只是經過，順便喝口小咖啡，跟熟人搭兩句，又去下一個地方了。

羅馬人要坐，寧可坐在大餐一頓的餐廳裡，哪怕是吃麵條。

那些泡在咖啡屋裡不走的，可能反而是對羅馬驚愕不已，想要緩一下神經壓力的外客，或是真沒事的梵諦岡紅衣主教。

以前的Gran Cafffè Doney，被修得幾乎片甲不存，只剩下名字，算Excelsior Hotel的一部分。對面的Paris Café則更熱中賣冷的蝦仁沙拉給你。

費里尼演繹甜蜜生活的Via Veneto大道上，只剩下Henry's Bar和開頭幾家小店，還有點Café的味道。

真想看見一屋子常客在那裡熱烈討論，沉迷咖啡。或者空間很獨特的大咖啡館，還是要去義大利北方。

可能，你會想到威尼斯，或者米蘭，不是的。

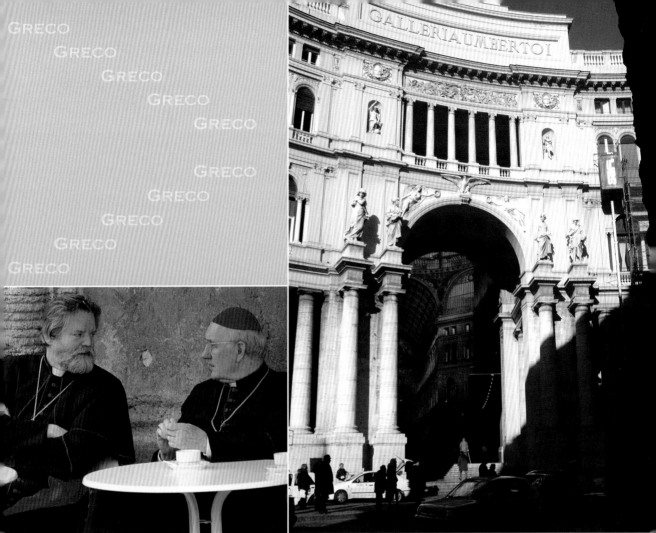

GRECO
GRECO
GRECO
GRECO
GRECO
GRECO
GRECO
GRECO
GRECO

　　米蘭也有幾個精彩的咖啡屋，但此城太忙，太多生意經
了，不可能讓菁英頭腦沒日沒夜地泡在咖啡館裡，何況地價也
貴，一個店不能只賣咖啡。

　　這也是為什麼，在很景氣的城市裡面，地道的咖啡館反而
很難生存。

　　威尼斯的地面當然更值錢，奇特的是，這裡實際上只有一
家巨大無邊的咖啡店，那就是聖・馬可廣場。

Caffè

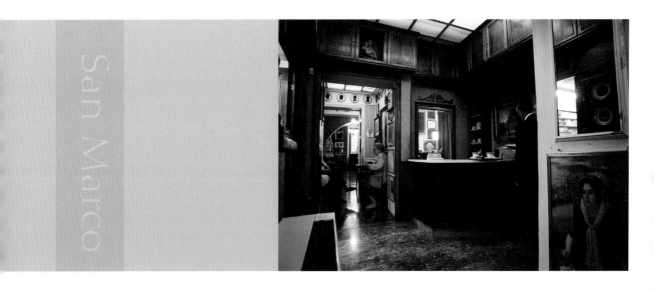

San Marco

　　它是一個咖啡廣場，上面的各家Café老字號，等於是它的各個部門，真到了客人稀少的冬天，甚至說好了，彼此輪著隔天開門，以維持客人量。

　　在此地，客人是靠賣掉多少杯咖啡來計算的，他們絕大部分這輩子只來一次Café Florian， 或者 Gran Caffè Quadri，或者Café Chioggia。

　　一個坐過巴爾扎克，一個坐過海明威，一個坐過瓦格納，咖啡都一樣，都是上好的義大利品質，你在義大利想喝到一杯差的咖啡，是要花工夫去找的。

　　現在客人裡，就算還有偉大的頭腦，也沒人知道。這裡是流量極大，白天黑夜忙碌不息的咖啡廣場，一波人來，一波人走，決定的不是咖啡香味和心情，而是渡輪的時刻表，或者某個宮殿、博物館的開門時間。

　　你也可以說這是一個咖啡車站，那些兩三百年的店堂裝飾，特別是Florian裡鑲嵌的壁畫，全成了站台裝飾。

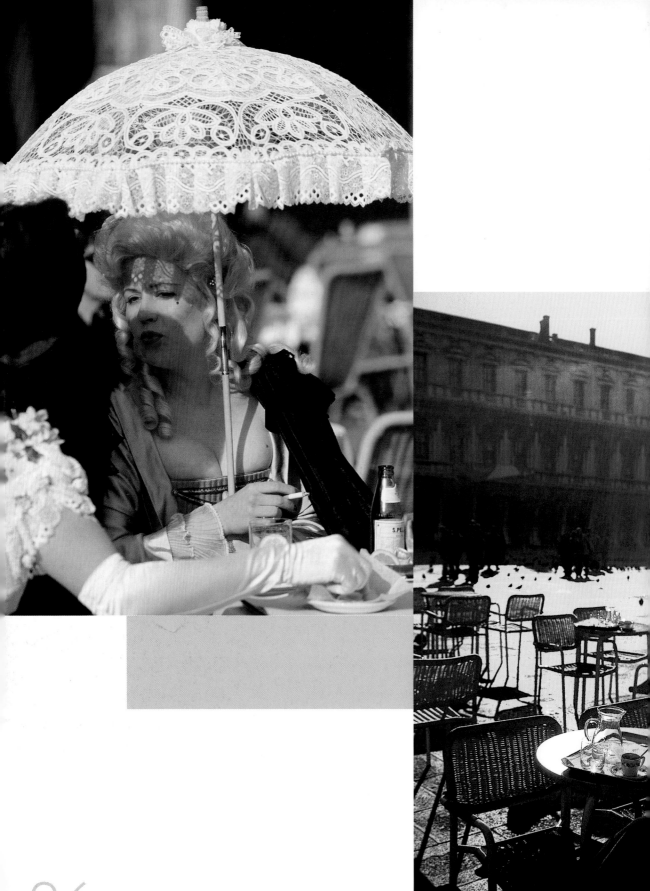

全威尼斯都是一個車站，把充滿渴望的客人接來，又把很滿足或充滿遺憾的客人送走。這的居民，等於這個巨大車站的工人，調度，司機……

他們就像任何車站的員工一樣，不會到站台上最貴的門面去喝東西、吃飯，而是有他們自己的「員工食堂」，威尼斯離開主街的周邊巷子裡，有很多小酒吧Café，這就是他們的店。

但裡面喝咖啡的少，喝酒的多。

那裡的氣氛，跟你想像中的歐洲咖啡館，也相去很遠，極簡樸。對於本地來說，這如同我們街拐角的早餐小舖，喝豆漿的地方。

而San Marco這咖啡廣場，豪華的世界級布景，也徹底失落了，跟本地的水土，失去關係了。

威尼斯是失落的城，在那裡喝咖啡，就像在一個搖啊搖的船上，不知去哪裡，外面茫茫，裡面全是陌生面孔，不停在換的陌生面孔，你誰也不認識。

也不可能跟一個人開始認識。

義大利的咖啡之都，藏在北面隱蔽的杜林，許多義大利人也不知道。

可以說，這是半個歐洲的咖啡首都。

在此地的大馬路上，可以一連看見五六個讓你瞠目結舌的大咖啡店，個個高朋滿座，全是本地客。從沒見過一個義大利城市的居民，如此喜歡泡在咖啡館裡的。

San Marco

杜林沒有米蘭那種商人氣質，那麼市面蓬勃，這是個有點凋零感的城，曾經偉大，現在落寞了。

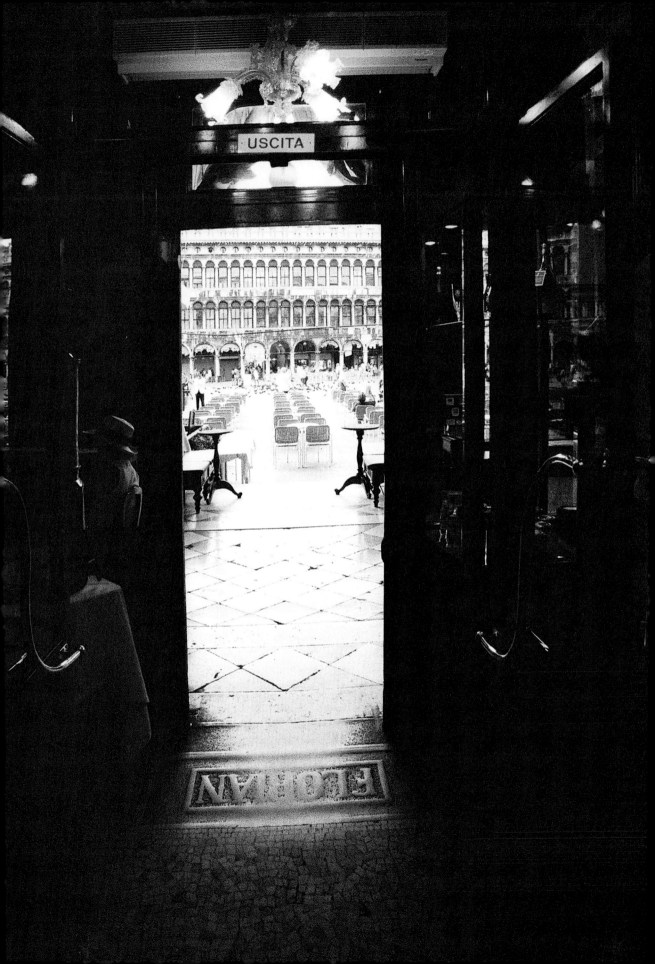

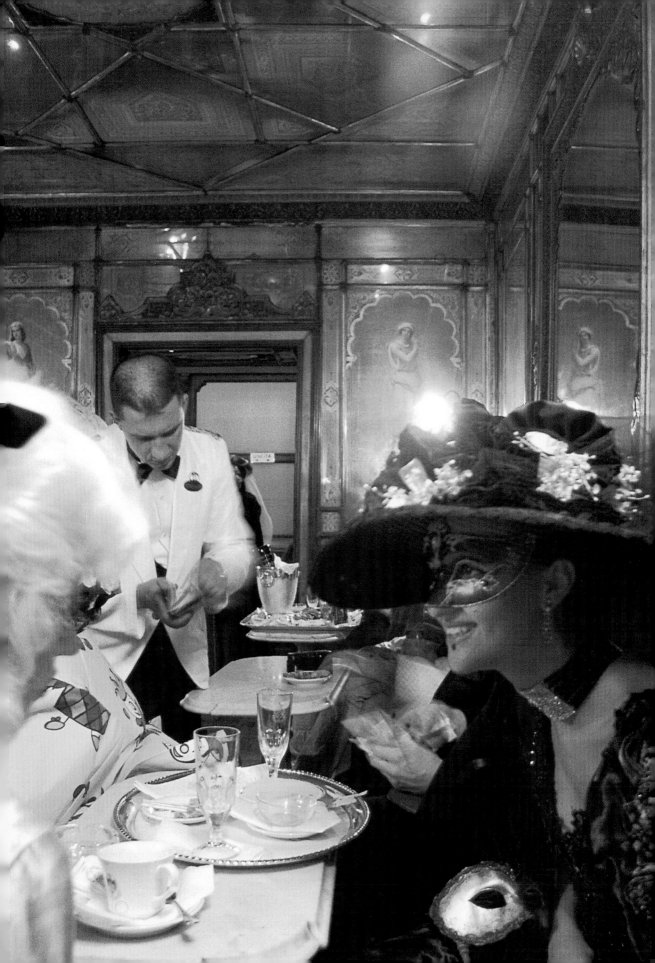

　　但還有遍地的柱廊，杜林城幾乎一半在綿延的柱廊下面，在街的兩邊和廣場四面伸開，一個個石頭的圓拱下，接連不斷地冒出咖啡店的招牌。

　　Café San Carlo、Café Torino、Café Stratti、Café Mokita，都在San Carlo小廣場上，但跟威尼斯的廣場不一樣，各家大門自朝一 邊，各有自己的客人。

　　跟別的義大利地方不一樣，這的咖啡館，裡面的房間也出人意料的奢侈，或富麗堂皇，或精心鋪陳，玲瓏剔透。

　　顯然這裡已經比較北方了，客人都喜歡坐在裡面。

　　夢中感覺的Caffè San Carlo，門面極小，裡面是一個金光燦爛的大屋頂，不是真的金色，而是燈光照耀出來的，雖然有大鏡子的雕刻牆壁和女神雕像，還有帥氣的男侍，一堆本地報紙。你喝咖啡時，會盯著看的只有這個如夢的屋頂。

　　它就是看不完的遠。

　　門關上的時候，是封閉般的安靜，等有人推開門，也跟著

Café San Carlo, Café Torino,
Café Stratti, Café Mokita

擠進來一段車馬喧囂和外面的味道，門闔上，聲音又被切掉
了。

　　坐在店裡，有種面壁禪想的心境，或者在一個透明玻璃罐
裡打坐的感覺。

　　同一廣場上的Caffè Torino，門就永遠開著，客人進進出
出。

　　招牌上的紫銅字母，是新藝術的風格。

　　門前的地上，鑲嵌的銅牛徽記，那強勁倔傲的脖子代表杜
林。此城的標誌就是這頭雄偉而固執的公牛。

　　Caffè Torino也是固執的，不管時代變遷的，一進門口就
給你老式Café必備的電話間，為了讓客人隨時在咖啡屋裡聯絡
其餘的世界。

　　雖然現在的義大利，可能每人有兩個手機。

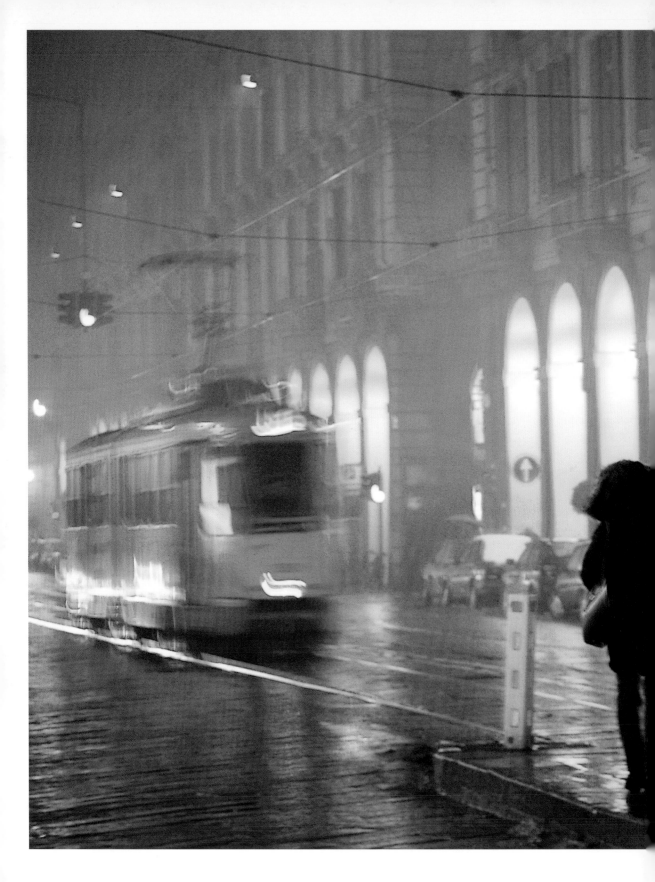

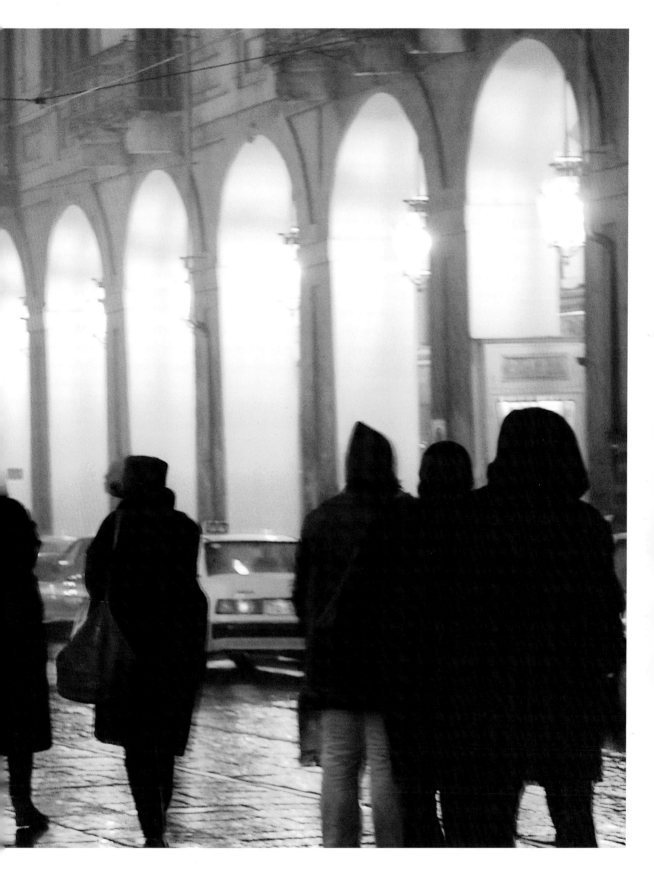

這也意味著打手機在店裡是不受歡迎的，反正沒看見人掏出來打過。

門廳的吧檯，上面的酒瓶跟五十年前一樣，還放了老式銅盆，那來自咖啡和可可混合的香味，也是很老的。

這的招待敢在咖啡上澆一半熱可可，濃香的咖啡，吸引很多路過的人也忍不住在吧檯上要了一杯。

坐在後堂的客人，還有樓上的，都是脫了外套久坐的，不喜歡匆忙，想避開門口的喧鬧，又不要隔壁San Carlo咖啡館那麼的絕靜。

他們要聽得見一點人聲，咖啡機器聲，可以跟招待偶爾聊二句，但不要太多話，不要看見很多人在鼻子前晃動。

這是咖啡屋裡可以提供的特殊寂寞感，在很多人當中的寂寞。

喜歡很猛烈甜味的人，廣場對面的Café Stratti是一個裹了蜜的陷阱。我很疑心，它主要是給迷戀甜食的客人一個藉口。

過了Piazza Castello，柱廊更密集了。在初升的夜幕裡，圓拱下的燈光和墨青的暮色迷離，一抬頭，在屋頂的間隙中看見飄在全城上面的巍然白塔，杜林還是宏偉的。

這片柱廊下去又是一口氣十多家咖啡店；Caffè Barratti、Caffè Mulassano、 Caffè Fiorio全是讓人沉醉、很難自拔的地方。

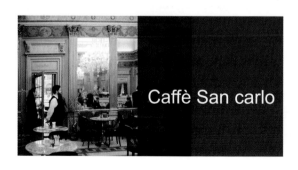

Caffè San carlo

顏色最奇特的，是Caffè Fiorio。

從兩面街的門進去感覺完全不同。一邊是酒吧格調的玻璃門面，越往裡越深。另一面的門像高級的旅館和會所，進去就是兩把很顯赫的、紅色漆皮的靠椅，如同兩個老紳士。

當中的會合點，是那些光色奇特、大紅裡透著脆綠調的廳，不知是怎麼搞出來的。坐在絨面的椅子裡，你會有春風沉醉的感覺。

裡頭都是老紳士和老太太，年輕人全聚在霓紅門牌下的前廳和柱廊裡，招呼很多人，一直到跟街上電車裡伸出頭的朋友打招呼，吹口哨。

這是義大利。

而店面只有針鼻子一點，卻藏龍臥虎的咖啡店「Caffè Mulassano」，也讓你想到這點。

只有義大利人，會把這手掌大的一點地方，站著喝咖啡的地方，精雕細作，弄成一個唯美的禮拜堂。

這的咖啡極便宜，這的四壁和天花板價值連城。

深色木雕的頂，在每一寸裡面紙醉金迷，每一寸是慾望無窮，當年那些大師在這樣裝飾上花盡功夫，也實在是Decadent，頹廢到極點了。

至於Caffè Milano e Barratti，則是一派坐擁萬里江山的王者風度。

大門裡面，一盞吊燈，一面紫核桃色的木頭板壁，就把再驕狂的客人也擺平了，這裡不需要金銀。

等進了裡間，你看到的是細緻到頂的拼石地板，手裡摸著上過漿的精麻白桌布，鋪了三層，世界上最考究的享受也不過如此了。只是為了讓你喝一盃咖啡。

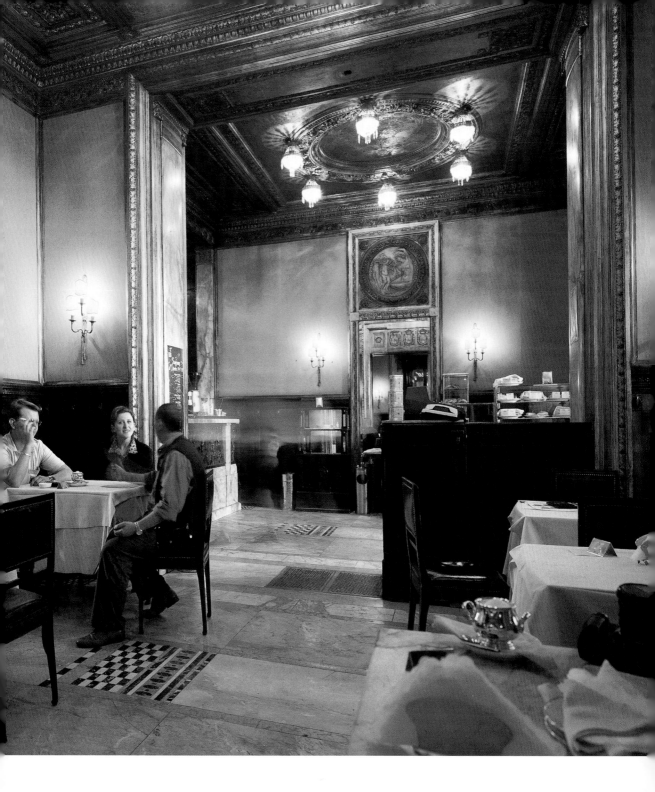

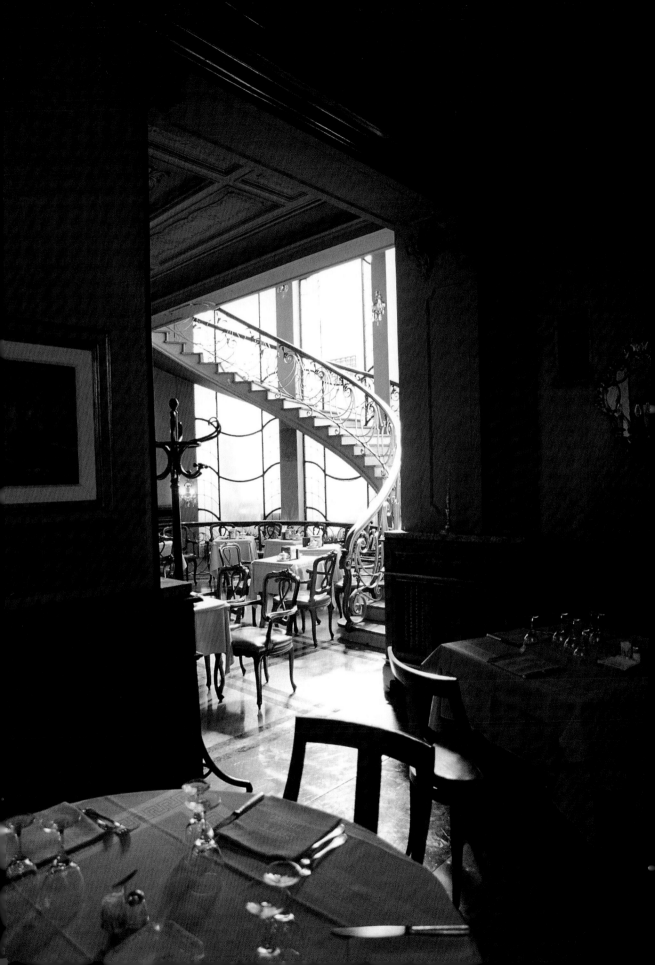

你不喝咖啡也不要緊。

這家店的內廳，有一長櫃子新出爐的花色小點心，那種精巧的加餡麵包，是花盡心思用手工做出來的。

咖啡館的外面，就是報亭，還有廣場上夜影沉沉的老宮殿，對馬路的大餐廳湧出來一群晚裝的食客，男的禮服，女的戴大花邊帽子，說笑著過來這邊了。

看不懂義大利語還是好的，否則報亭裡的通欄標題，政治家面孔會讓你心煩。

在此地，很久沒有什麼好消息了。

大清早，去車站對面的老咖啡舖Platti，才開門，櫃台上已擺好一排熱咖啡在等客人，每杯用可可粉畫一個Ciao，義大利語的萬能問候，可以是你好，早，或者再見。

老闆還在用心地寫今早的第二十幾個Ciao！

義大利就是這般迷人。

雖然可能是充滿糟糕消息的地方，但這的人和咖啡屋卻是國色天香。

# Ciao Torino!

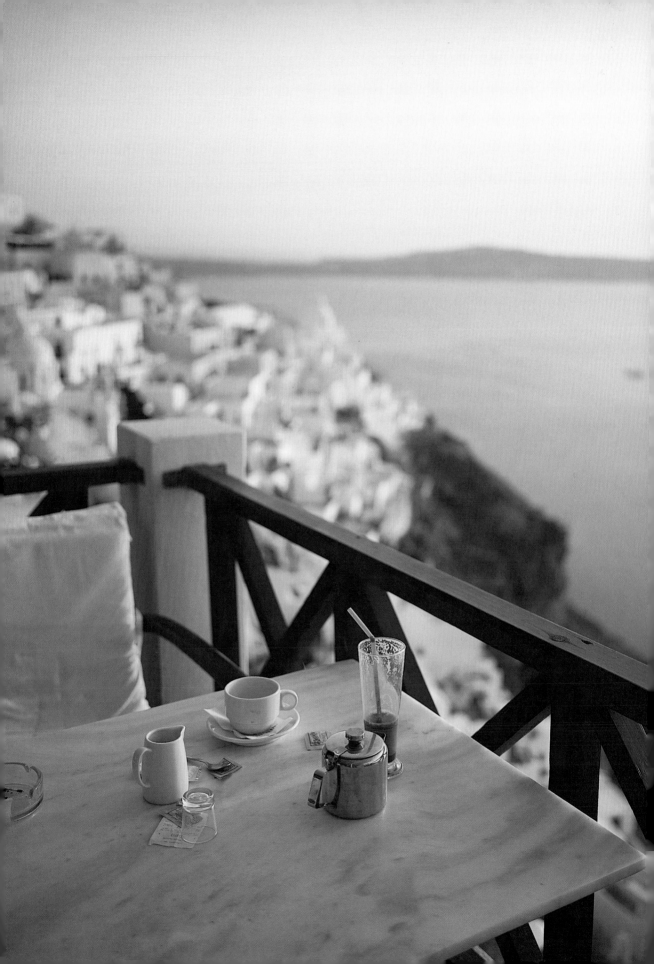

第 **4** 卷　南歐

# SOUTHERN EUROPE:
## Santorin, Athens, Madrid, Lisbon

在沒有希臘之前，就有Santorin島了。

這不是海裡的小島。在Santorin，你覺得海是被它包圍的，

被它峭立高聳、圓弧形的山崖包圍。

你永遠無法上到山頂，Santorin的山頂是叫作Caldera的海。

被火山炸出來的一圈五個殘島，如屏風般一片片在海中斷續，

對面的長島原來是Santorin的西面山坡。

在朝海的陽台上，許多小咖啡店。

希臘人喝咖啡是很隨意的，家常便飯那樣，不在乎形式的，

這些很小的咖啡舖子裡可能連綿羊也在陪坐，但視線卻是不可想像的美。

大海，在你的咖啡桌下面。

天空都是屋頂。

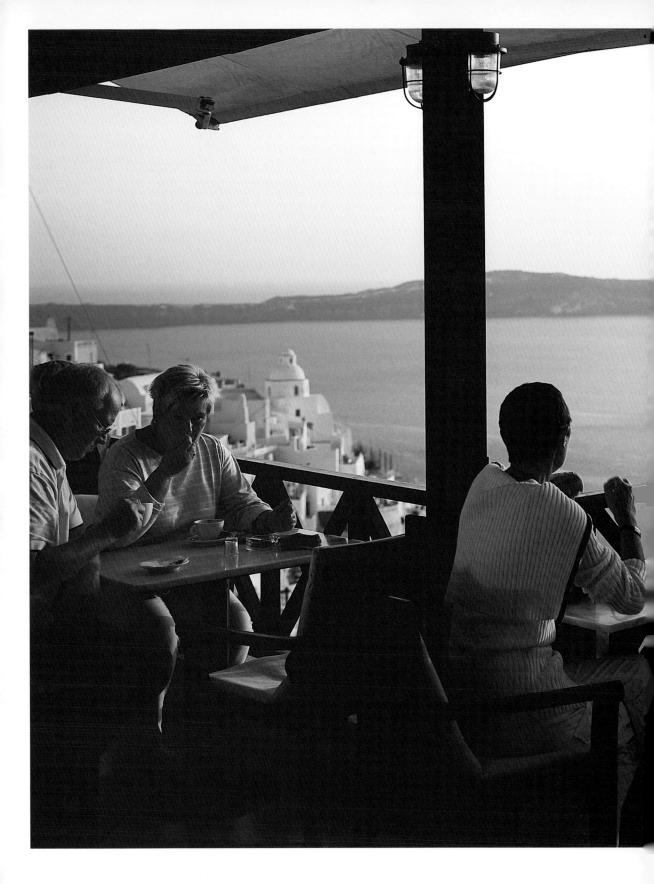

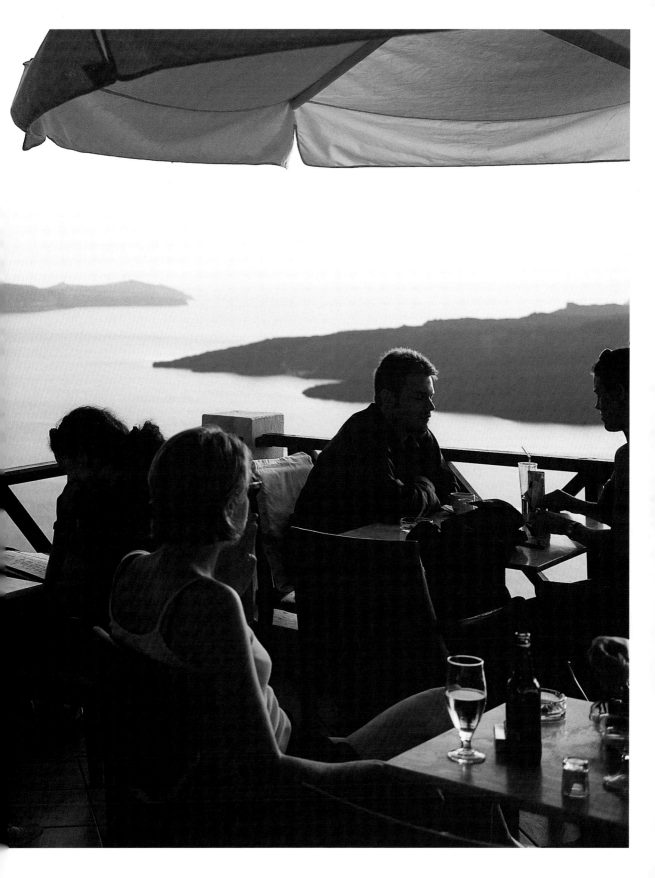

　　剛到Santorin的那天早上，島還在霧氣裡，海面上是青色和古銅紅的微微交織。

　　很乾燥的原野，好像希臘的任何鄉下。田裡，除了幾棵老態龍鐘的橄欖樹和零散的葡萄樹以外，什麼也沒有。

　　島的地勢在不斷上坡，多彎，路旁的白房子有蔚藍色的圓頂。

　　感覺還在半山上，車停住了，走到前面，腳下竟是百丈筆直的懸崖和萬頃而去的海水，Santorin就這樣停住了，接下去是海。

　　而一個個雪白的古鎮，也在這遙遙欲墜的高度上頓然止步，半垂在空中俯瞰著水。

　　我就在一個這樣的高點上，喝著咖啡。招待在放著洶湧澎湃的音樂。

　　三千多年前的一夜火山，把史前的文明埋沒了。面對這壯觀而險惡的大自然，人們又回來了。在峭壁上重建自己的房子，只要火山一天不爆發，就算又贏了一天。

　　從遠處看，Thira小城就像一片雲浮在山崖上，這樣城是不現實的，到了頂上只有很窄的一線，另一邊就是跌落的海邊山壁。

　　沿著這細街，很多朝海的門，裡面是貼在懸崖上的喝咖啡的小陽台。小城裡到處台階。如果去懸崖底下的碼頭，你要走566個台階！

　　如果你不會登高暈旋的話，有的陽台給你感覺是懸浮在大海之上的百米高處，只有那個細細的扶梯像一根線連在山崖上。

　　我偏愛小島的南面，更安靜，許多小村莊的藍頂教堂，白色的鐘塔在田地中站著。村裡的廣場上除了咖啡小食店，三五個在門口帶黑帽的男人，什麼也沒有。村裡人喝東西在那，請客吃飯在那，買雜貨報紙還是在那裡。

　　似乎在天涯海角的波上。看見了一家溫暖的Café餐廳。吃飯的時候上菜，別的時候就喝咖啡，喝酒。

　　對著西海的坡臺上，一個人等著看壯闊的落日，可能只有房東的牧羊狗在一旁搖著尾巴陪你。在店裡老闆做飯，老闆娘和孩子當招待。什麼東西都是後面園子裡來的。

　　老闆做完飯，就在邊上喝紅酒，也送客人一杯，或者你要Ouzo酒也行，這是全希臘天天喝的燒酒，加一點水就變成奶白的調酒。在晚風裡喝得興起，就會跟你講講家常，說現在日子不如從前，比如他的女兒，才15歲，已經想晚上自己開車去Thira跳舞了。

　　唯一可以讓他安心的是外面的海和落日，前面整個的山崖都是他家的平台，放了十幾個桌子，還弄了晚上的燈，想讓客人好好享受。

　　雖然很少有人來。

　　但準備還是要作的，這才是開店的樣子。

　　Santorin鄉下，夜色一來就萬籟俱靜，只有海和黑藍的天空，單獨的燈讓夜晚更加廣闊了。

　　到了雅典，就成了燈火的海。

　　早上，是曙光裡的海，茫茫的都會屋頂在山梁腳下滔滔而去。

雖然很少有人來，但這裡確是黑夜中的遠才是開店的理由

　　雅典是朝大海敞開的，沖出一個浪頭的時候，就成了城當中的雅典娜神廟山Akropolis。雖然是一個小山，腳下卻圍繞著老城裡Plaka區的高低小巷，山鎮式的台階建築，古希臘的半倒柱廊，花園殘跡，正在熱鬧的集市，拜占庭教堂，幽密的別墅，一圈圈如微波散射的石頭古劇場……。

　　你正喝咖啡的位置，可能是蘇格拉底高談闊論的地方，眼前是柏拉圖冥想時的風景。在雅典喝咖啡，感覺彷彿去見歐洲寬厚、仁慈的老祖母，躲在她的臂膀下面，你就不用去跟大師們鞠躬了。

　　大師們，那時也跟你現在一樣，在Plaka的街頭上晃來晃去，雖然那時還沒有咖啡。

　　沒有人群熙攘的「Filomousou Etarias廣場」。

　　這小而方的繆斯神廣場，像一個無數咖啡館、酒吧、餐廳和戲院旋轉的漩渦。在圓心上，有一家叫Sikinos的咖啡館。

　　這裡人寫咖啡館，字母是「KAFY」。

　　希臘就是希臘，沒必要跟別的地方一樣。

這裡人寫咖啡館，字母是「KAFY」。

希臘就是希臘，沒必要跟別的地方一樣。

　　這家咖啡店的門牆直線流暢，店裡才修過，兩層樓的格局是老的，咖啡的花樣很多，一排菜單上有十幾種選擇，從蘇格蘭的皇家咖啡，到維也納的奶咖啡都有。

　　這也是間接告訴你，此地有很多外客。

　　希臘人自己的咖啡是很簡單的，黑的，粉末都在杯底，但極好喝。

　　很像土耳其，在一九七四年以前，這的「希臘咖啡」還叫「土耳其咖啡」，那年土耳其人進攻了希臘管的塞普勒斯島，兩邊變成了仇人。港口Turkolimino，改名叫了Microlimino，Turk coffee 也變成了Greek coffee。

　　希臘人喝咖啡是很凶的，有的人一早上要四杯Espresso才會醒過來，以後每半個小時一杯Espresso 才能繼續工作。

就像坐在這咖啡店的常客，全是男人，可以猛灌咖啡和Ouzo燒酒的硬漢子，喝到熱起來的中午，就換成此地的冰咖啡「Frappe」，用咖啡粉和白糖、牛奶，一起打成沫狀，然後加大冰塊的飲料。

這樣的東西，他們也能喝幾大杯，然後又換成極小杯的黑咖啡。

在此店的身後，有大影院「Cinema Paris」，門口經過的Kydathineon 步行街也是全城最鬧忙的。

一個常來的作家開玩笑，「在這裡坐一天，你可以遇上這輩子認識過的所有人。」

　　Café Sikinos 的隔壁，對面，全是咖啡館，帶著發不出聲音的希臘名字。有一家從二樓的窗口懸掛下來如大瀑布一樣的花叢，另家門口是一個高大的陶土盆，裡面很深的兩間房，藍色的靠椅，不見一個人影。咖啡櫃台敞開著，爐子和咖啡都在，似乎要你自己燒似的。

　　在小坡的石階上，一家靠在古廟旁的小咖啡舖，兩道簡單的白牆，沒有門，也看不到名字。一個穿黑衣服的老婦人守在那，那種身體很寬而胖的希臘老太太，眉毛濃而粗黑，下面的眼睛倒是蠻溫和的。

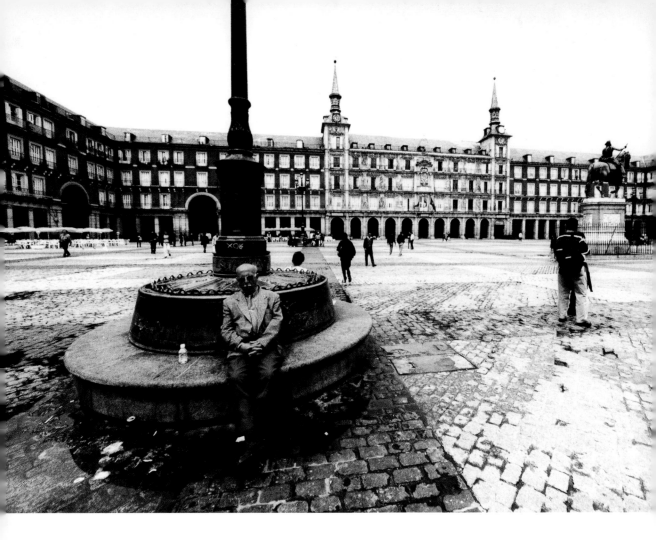

　　她會當你只要希臘沙拉，青色蔬菜和羊奶酪混合的風味，
招招手，叫裡面的小工幫你搞。如果你居然點一杯咖啡，她會
詫異地看看你，自己起身幫你去弄。

　　地道的希臘咖啡是很難做的，要很濃，杯口都有點燙嘴。
等街上車開過的塵土一定，馬上要喝完。還要小心，一過頭就
喝到杯底的咖啡末了。

　　老太太完了活計，又像小山一樣地坐下來，守著那些椅
子。

## 西班牙，馬德里

Mayor廣場上的咖啡店開得很早。

孩子在奔跑，叫著，鴿子在濕空氣裡打翅膀，有一個琴在哪裡響著，這些聲音在四面的樓上撞出很好聽的迴音，給人開闊的感覺。

但對來這的老咖啡客人，第一盃咖啡還沒下肚的時候，這些聲音是聽不見的，世界是朦朧糊塗的。

「趕緊給我來一盃，」他們剛坐下，就用手勢送出去了這個願望。

只有當滾燙的咖啡讓肚子熱呼起來，鼻子裡慢慢回味出一股習慣的香味時，他們眼裡的廣場才漸漸彩色起來了，聽得見孩子在跑，叫著，鴿子在打著翅膀，還有一個琴在響。

有塔樓的鐘聲。

三百年前，這鐘樓敲響的時候可能是要殺人，吊頭的，現在只是這古廣場和喝咖啡的聲音布景。

廣場上面有四百多個陽台，住過三千多家人，陽台上畫著碩大的赤身男女神，很彩色的乳房似乎跟性感毫無關係，只是表現馬德里人的一腔熱情。

現在的熱情是咖啡店，從整個廣場的六個門蔓延出去，占了外面的每一條街。名字和面孔都很像，一個酒吧，幾把木椅子，塑料椅子，紅的陽傘，綠的陽傘，又賣咖啡，又賣西班牙的Tapas涼菜。

那種讓人一見難忘的咖啡館，在這裡是找不到的。

123

「老馬德里」是一片荒誕的城，很西班牙的光線和落魄的街頭，破裂的門戶裡，伸出並不太好客的冷笑。西班牙之都是詭魅的地盤。當年最早出海的西班牙船隊，說穿了就是一代江洋大盜。

難以想像，在這城裡藏了一千多家Cafés

有的地方，街上的房子破到了遍體鱗傷，人行道布滿塵土，樓上的窗子破了用碎布帘擋著，樓下還有一個咖啡館。

Nuevo Café Barbieri就是會讓你想到這種感覺的店。
你永遠也弄不清楚，它什麼時候開門。

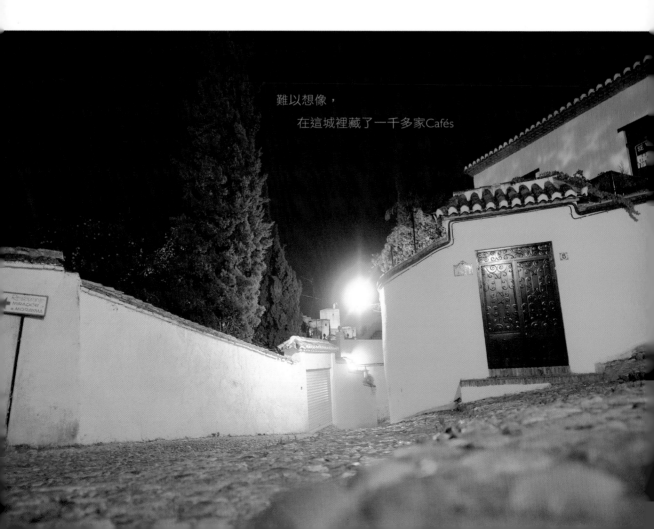

難以想像，
在這城裡藏了一千多家Cafés

在下坡的小街Ave Maria上，那坡一路下來，你就越來越深地沉進了此城下層小市民的地面。

我有一次走過它的門口，那發舊的鐵捲帘門半垂，只看見裡面一對的老人，一個貓，女的靠了吧檯站著，老先生坐著，桌上半杯剩酒，看過來的蒼涼目光讓人心驚。這場面讓你不可能開口點一盃咖啡。

雖然，我很想在那個舊鋼琴的角落裡坐一會。

過了半年，再到馬德裡的時候又去，那對老夫婦已不見了，老貓也不見了，燈火比上次明亮了許多。幾個小伙子在跑堂，裡面的客人也是年輕的。

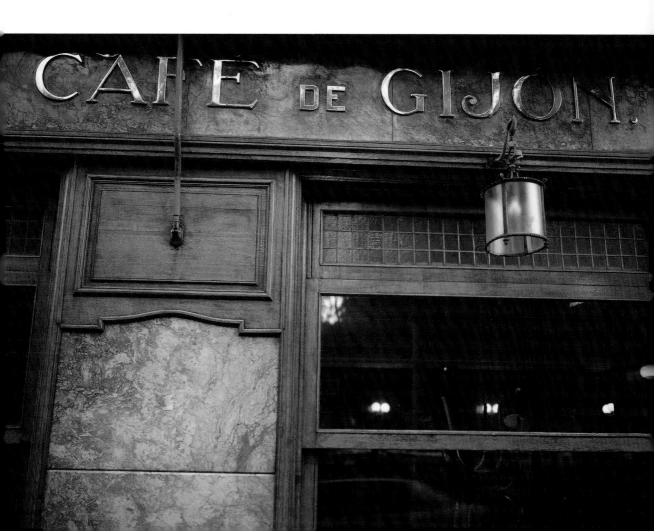

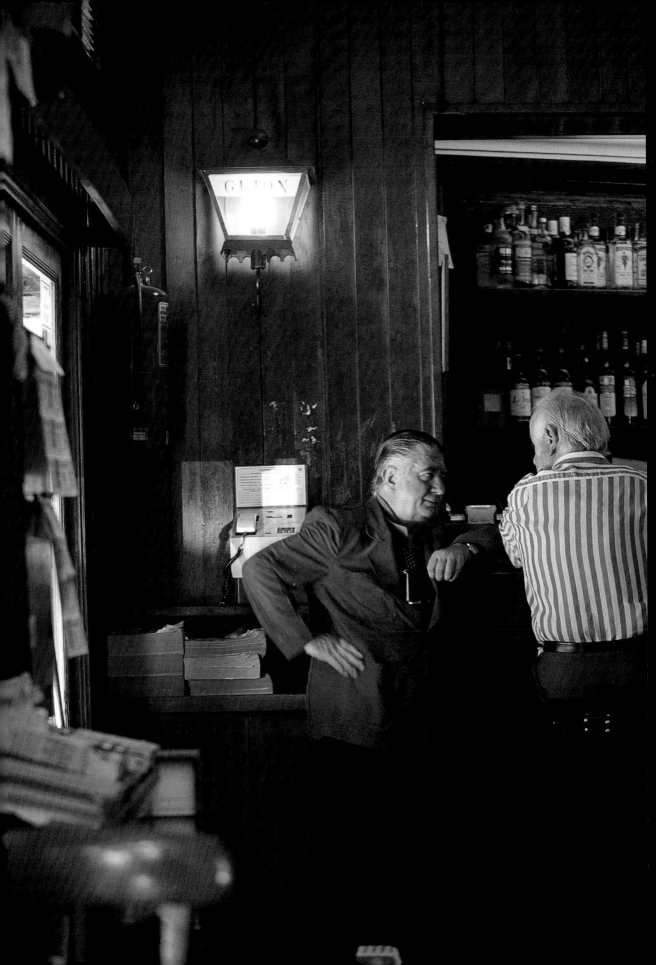

生鏽的、細長而美的鐵柱子，還有大理石的老桌面，都還在。後面的樓梯間，好像有人故意把樓道的燈弄暗了，在牆上寫了奇怪的字，還有許多沒年月的海報，一路貼到更暗的二樓上去了。

在寬闊大街Gran Via上面，馬德里容光煥發。

在街開頭的「藝術中心Café」，高遙的屋頂下面，是大如廣場般的廳堂，你在角落裡睡覺也沒人看見。

這個咖啡館，坐下去多少人，還是空蕩蕩的，中間放了一個女人睡臥的石雕像，它也是藝術博物館的一部分。這樣大而不當的咖啡場面，讓人想起西班牙弗朗哥當政的誇張年代。

更有氣氛的，是前面的Paseo Recoleta大道上的另一家老咖啡館——Café Gijon

一進店門，就是很老式的電話聲音、杯盤聲音、咖啡爐聲音，經常比講話聲還要響，還有以前老算帳機的鍵盤聲音。

聲音似乎都是二零年代的，離開外面馬路上的車聲很遠。特別是那些銅鍵盤的算帳機聲音，達、達、達、達，然後是一串齒輪聲，就像那種老外婆的打字機在響。

這是1888年的店，舊日還是許多西班牙作家的「搖籃」，因為有那種煙霧瀰漫，滋生靈感的氣氛。當年西班牙出名的作家圈「Tertulio」也坐在這。

據說海明威來的時候，並不喜歡此地的老闆，覺得他有點狡猾和故弄玄虛。

127

　　那位賣香菸的老頭還在，就在進門的邊上擺開攤頭，從書報、菸到彩票，可以讓一個西班牙人靈魂舒服的東西都全了。

　　客人誰都認識他，小輩的跟他點點頭，老輩的摸摸他的頭。還有客人請他上吧檯，一起喝一口，別的客人就代他收帳。

　　其實店不大，單開間的房子，誰進來都一目了然。還是有人覺得這裡的水很深，坐了一些大隱於市的奇客。

　　可能，也只是幻想吧。

其 實 店 不 大 ， 單 開 間 的 房 子 ， 誰 進 誰 出 ， 一 目 了 然 。

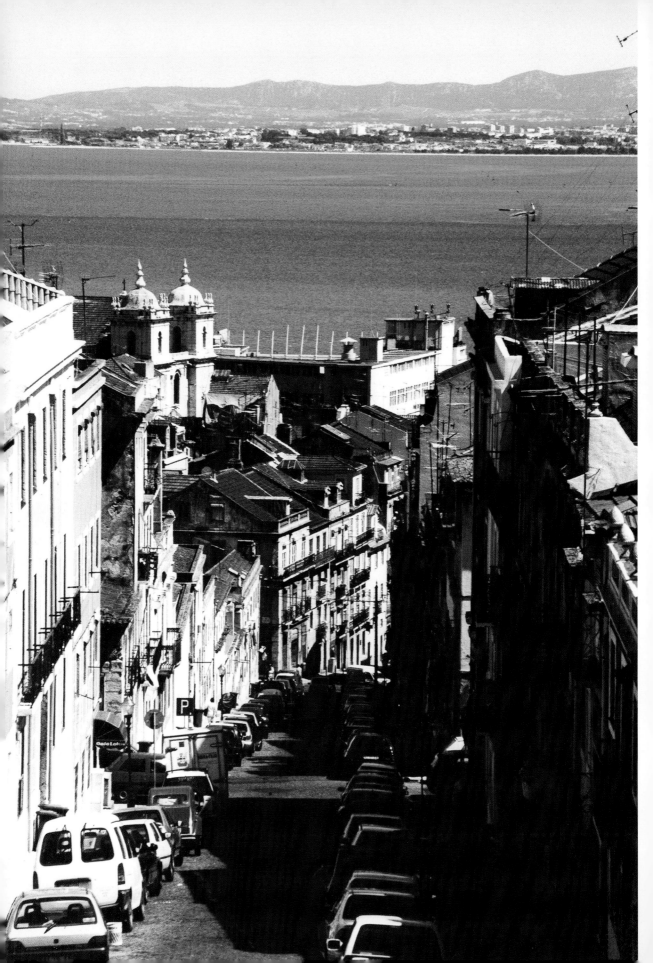

離開了馬德里，到處是可以猛透口氣的無邊原野。

越往南走，村莊越白，小房舍、小廣場，一片明亮，大地是赤紅色的，很乾的紅色，這是唐吉軻德來過的地方。

在紅色迴廊圍繞的場坪上，小小的咖啡酒吧裡，坐的是皮膚紅亮、皺紋如刻的鄉下男人，全是四、五十歲以上的，聽聽廣播，啃點橄欖，一天就過去了。

村裡的年輕人不會來跟他們坐在一起，資格還不夠。

西班牙鄉下是很傳統的。

任何不起眼的小舖子，咖啡都好喝，又便宜，丟幾個硬幣就行了。早上喝咖啡的時候，他們也會吃一種叫「Churros」短油條。

在安達魯西亞大一點的鎮上，還有行遊浪跡的藝人在門口彈吉他，那種很蒼茫的旋律，還有客人跟著打響指，擊掌，或者用腳打出節奏，而主人則請他喝酒，或者咖啡。他彈出來很動情，放個小酒盃在邊上，隨便你丟點零錢進去。

這是他的路費，可以繼續飄遊去下一個地方。

## Lisbon 里斯本

老里斯本的Alfama山坡很陡，石階小巷，七高八低的，破裂的，摩爾人的，帶橄欖樹的。

還有鋪藍色瓷磚的，拉開小店的門，就走進一個阿拉伯的童話。

里斯本的咖啡館，論名氣，不能不去Brasileira，論流行，不能不看Café Nicolas，但要說本城的特色小舖子，肯定要上Alfama山坡。

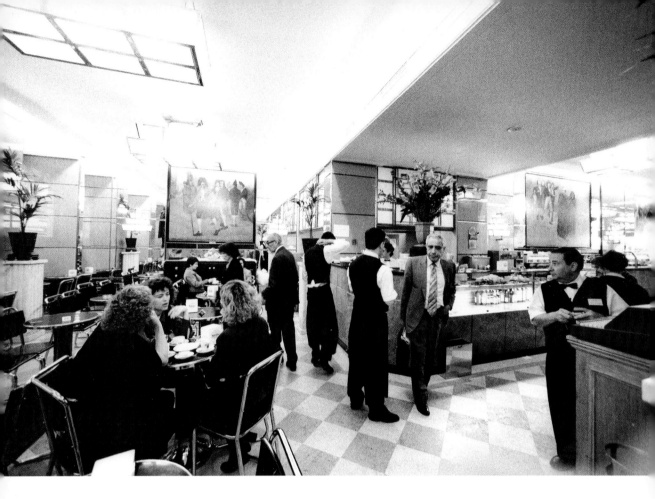

　　這是大地震時，唯一沒倒塌的老城地帶，蛛網般的老房子和石頭街一層疊一層。

　　最下面的老式理髮店裡，師傅正在用一把極鋒利的寬大刀子給客人刮臉，還有兩個老頭在邊上插話，聊天。上去一層是古水手的小咖啡吧，有暗紅的吧檯和烤沙丁魚的焦香，坐著津津有味吸螺絲的當地人，還有追在小孩後面嘮叨的老太。

　　再上面一層的木樓小旅館，一對北歐金黃頭髮的男女在伸開長腿曬太陽，上去是一個Azul瓷磚的藍花陽台，一個阿拉伯風的白色圓頂，更高的地方斜過一條小街，看得見很會爬坡的老古董電車正在蜿蜒穿行，車身在顛簸匡噹作響。上面還有一

座高牆大樹的院子，帶尖塔的房子，可能住了大主教之類的人物。

隔壁一個小而圓的石頭廣場，黑人在上面蹦跳，騎車，一個小咖啡店，作幾個街坊的生意就滿足了。

這的天空很遼闊，人很知足，小日子過得安之若素，沒什麼可以讓里斯本人驚訝失態的。天塌下來也不過如此，他們照樣喝自己的Porto酒，照樣玩牌，里斯本的太陽照樣出來。

你在歐洲很少能碰上這麼安靜，不慌不忙的人群，充滿優雅的憂鬱風度。只有在希臘，才會見到近似的節奏。

而隔壁的西班牙人，則是激動、奔放的氣質，那紅色的Castilia高原，風裡都有一種火熱。

里斯本的空氣溫和，最熱的正午也不會燙人，總是濕潤的。一到老房子的暗影裡，就有微微的小涼風。

最關鍵的是沒有時間感，在小街拐角的Café，不知不覺就坐了一個下午。

你面前是鋪滿小石塊的老街上，半天才過來一個車子。路上的人，特別是老人腳上有擦得像鏡子光亮的皮鞋，有人大夏天還戴一頂黑呢帽子，慢悠悠地在蔭影裡走路。

幾百年就這樣慢慢過來了。

最關鍵的是沒有時間感，

在小街拐角的Café，不知不覺就坐了一個下午。

133

　　到了下面的Rossio大馬路，就像到了兩山當中的深谷。

　　此地是最喧鬧的市中心，滾滾的車聲、人聲都左衝右突，散不開去。這裡人又喜歡按喇叭，尖利響亮的聲音當鼓一樣敲，一陣陣地衝進街邊的Café館裡，真不知道人怎麼能在這喝咖啡。奇怪的是在Café Nicolas的門口，還有人坐在街面上，看熱鬧。

　　這就是心靜吧，再鬧也是冷眼看過去。你坐久了，也聽得見後面廳裡的杯聲，說話聲。

## Café A Brasileira

　　這是一個Café大爐子，從銀行家，到工人階級都是這的客人。

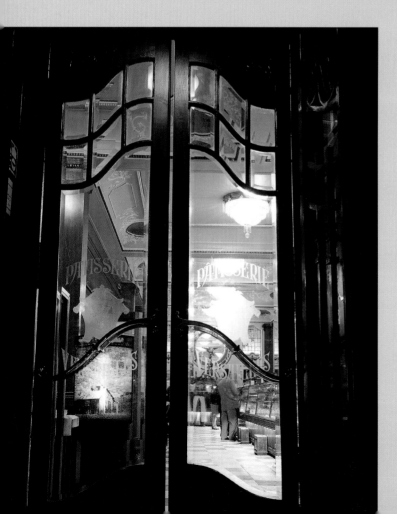

　　雖然是名揚世界的「作家咖啡館」，空間並沒什麼驚人，長長的像一條走廊，似乎總弄不乾淨的瓷磚格子地板，上面丟了各種菸頭，捏成一團的舊報紙，碎帳單條，還有別的垃圾片。

　　頂頭的鐘孤單地走著，屋頂是大紅的，這是裡面最振奮人心的東西。還有就是咖啡機的陣陣作響，跟著就瀰漫出一陣濃烈香味，客人們擠在鏡子牆邊上，說話的聲音時大時小，要看在一天裡的什麼時段，還有喝的是咖啡，還是Porto紅酒，或者是更厲害的Sumo酒，用果子燒出來的當地烈酒。

　　一直頻率不變的，只有那低而悶的冷凍機聲音。

　　兩個男招待，一個小姐，三個人擺平全體客人的願望，還要跟人搭話，關心氣溫和心情。而這個店擠滿了，可以弄進來上百人，當然不能坐了，而招待和咖啡盤子幾乎是在人頭上面滑行的。

　　當年坐在這的大詩人F. Pessoa，可能就要叫嚷，再來一大杯Sumo。

　　在Brasileira，你儘管醉。

　　你不醉，周圍的人也是醉的。

　　到這時，才明白里斯本那種怎麼都可以的朦朧，那種不想弄清楚，不願意深刻。

　　已經一醉四百年了，還能怎樣。

　　只有招待比什麼時候都精神，越晚越勇。

第 **5** 卷　北歐

# NORTHERN EUROPE:
## Munich, Aachen, Brussels
## Amsterdam, Stockhol

當緯度一點點高上去的時候，

Café的窗子一點點變小了，敞開平台也消失了，

人全坐到厚厚的牆和大窗簾後面去了。

還嫌不夠，最好蜷縮在一個溫熱的角落裡，

周圍有很多墊子，咖啡也要熱氣滾滾的才算夠燙。

對會不會有太陽，已經不抱希望了。

北方人是習慣長夜的，喝很多酒，喜歡紅和黃的顏色。

或者就是黑，全黑。

## 德國，慕尼黑

慕尼黑，日子是很好過的，但地位卻有點說不清楚。

在德國，它莫名其妙地算南方佬，說話有南德口音，但天氣比北方還冷，靠近阿爾卑斯大山，冬季凜冽。慕尼黑人巴不得自己地方像義大利一般陽光燦爛，但一點不想成為義大利人那樣的南方人。

那太散漫了，見了面熱情無比，走了就徹底忘記。

他們是巴伐利亞人，第一是巴伐利亞人，第二巴伐利亞人，第三才是德國人。

他們跟奧地利邊界那邊的Tirol人，比跟漢堡人靠近。

什麼是Tirol人呢，就是那種戴著插羽毛的綠呢帽子，被漫畫家畫成腳底下有樹根長到泥土裡去的人。

慕尼黑的街上，房子的格局和調子有些像維也納，但人很不一樣。慕尼黑人覺得自己是天下無雙的一類，可不想跟東面的巴爾幹有什麼牽連。

他們看不起那種斯拉夫腔。

做事絕對要認真，泡咖啡館也是一副認真的態度。

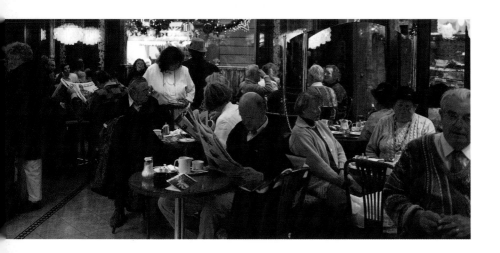

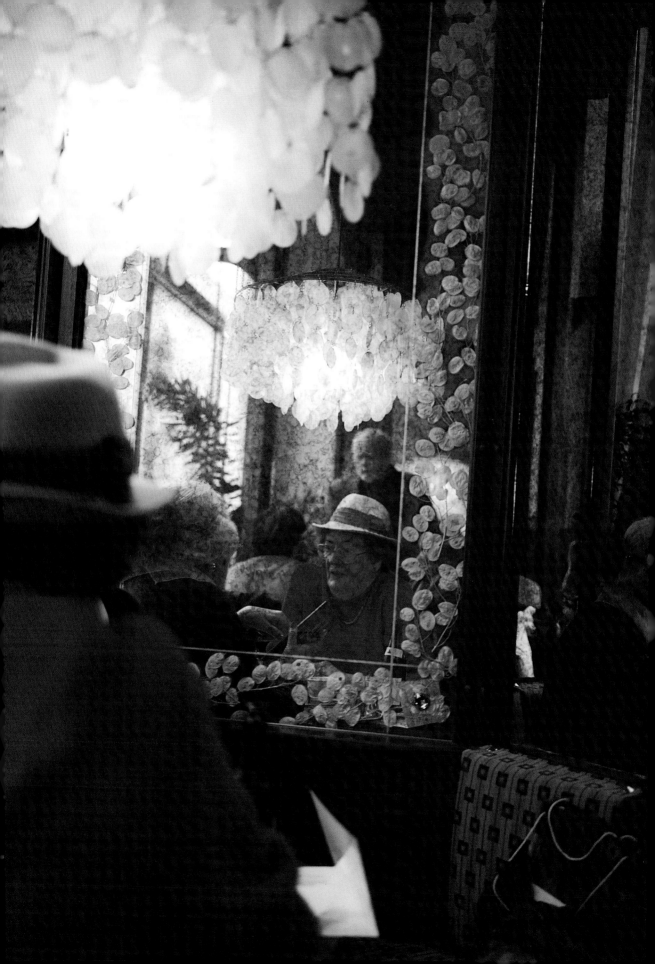

## Café Hag

在王宮前的Odeons廣場旁邊，只有這一家老店了。以前廣場那邊的Café Annast被改造掉了，消失了，那是二百五十年前莫札特坐過的地方。

Café Hag還是老樣子，每一樣擺設都弄得極清爽，而有條理。女招待的圍兜是上過漿熨燙的，燈光是暖和，明亮的。

在樓下的客人都還穿著皮毛大衣和厚外套，不是店裡冷，而是一種態度。表示不想坐太久（可能還是很久），第二表示不想跟周圍完全沒距離。

真正老道，而且擺明要坐很久的人，就直接上二樓。

客人看報的樣子，也比別的地方專注，像讀字典，不是眼睛東晃西晃的。

看報就看報，聊天就聊天，電視是絕對沒有的，這不夠格調。

巴伐利亞人是保守而傳統的，對生活戴了一副嚴格的深色眼鏡，對咖啡和甜品也一樣。在這裡是不能混的，否則客人馬上會提意見，連送咖啡晚了點，或收帳太慢了，也不行，會被人提醒，你沒做好，當然方式是一定客客氣氣的。

而且他下次還會再來。

慕尼黑的老城裡，沒多少舒服喝咖啡的地方了。

真正老道，而且擺明要坐很久的人，就直接上二樓。

他們光脫下的大衣就讓所有的衣架變成小山，這時你就知道慕尼黑人冬天穿多少衣服。越是南方人越怕冷。

燈，非常好看，像一片紛紛墜落的柔亮貝殼，老太太們喜歡在裡面穿紅的毛衣，大窗簾是厚綿的綢布，對面就是維德斯巴赫攝政王的宮殿大牆，上面有綠色的整齊花紋。以前該店是王宮的蛋糕和甜品供應者，甜點自然做得道地，生意今天還很好。

坐客也是老太太為多。

老先生們喜歡的地方，可能在火車站附近的一家「Moevenpick」店，這是一個冰淇淋牌子，但店堂很大，許多房間，有英國式帶很多釦子的皮椅子，也有威尼斯風的紅色圓廳，來的人大多喝咖啡，或者吃飯。

冰淇淋只是最後的一道。

也許，還是不算真的咖啡館。

大部分慕尼黑人，想到的咖啡店就是家門前的小店，如果說高檔的咖啡館，他們會想那可能要去維也納了，或者說出一個本地名字，其實那是啤酒店。

Café Hag這樣的地方，只有一定圈子的人，還要上點年紀的才會來。

## 阿亨城

Café Leo van Daele，可以說是城府很深的咖啡屋，宛如個老古董箱，打開來裡面曲裡拐彎，一層層是各種寶貝。

藏在小城裡的一處街角，三百多年了。當年的阿亨，可非

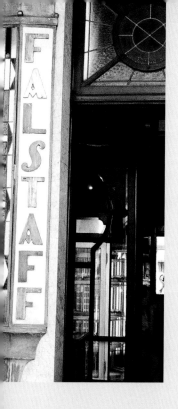

同一般，影響直到荷蘭、比利時，所以有了這異國色彩的店名。

那年頭，也正是土耳其人包圍維也納，奧斯曼帝國橫掃東西之時，他們的特使在巴黎宮廷大受歡迎，隨團帶來的豪華品裡，也有中東的咖啡，被歐洲貴族看成是奇物，是浪漫詭異的毒品。

在當年，模仿土耳其，算是一種鋪張，奢侈。這的紅色地板、黃銅高腰痰盂、藍色的壁磚，都是如此嗜好的遺跡。在歐洲大部分城裡已經煙消雲散了，還好阿亨這些年來不太重要，所以能留下來。

你就坐在這堆老歲月裡，隨便喝咖啡，或者熱巧克力，彷彿能嗅到那些沙漠和高原上駝馬商隊的風塵氣味。

年紀很大的女招待端咖啡上樓來的腳步聲，很遠就聽得到。那些木頭樓梯嘎支嘎支地響著，似有許多看不見的客人在上樓下樓。

## 布魯塞爾 Café Le Cirio

我一直更喜歡這裡，超過隔壁的Falstaff，雖然那的門面和裝潢極優美，新藝術的設計，在全歐洲也是數一數二的，但氣氛太像優雅的餐廳，只有中午一餐熱鬧。晚上附近寫字樓和股市下班了，人氣也沒有了。

一個咖啡館人氣是很重要的，雖然有的地方，空無一人也很震撼，但Falstaff的店堂一空下來就很冷清，那些雕花的屋樑全失去了力量。這裡要人很多，才飽滿起來，又美麗起來，可惜只有在中午才有許多吃飯的食客。

　　Le Cirio就不一樣，不管什麼時候都很迷人，它一開門就不可能空閒，那些細條紋的絨面沙發上坐滿了愛喝酒的男人，愛喝咖啡的女士喜歡後廳，老式而奇特的木椅子都被磨出了木紋的光。

　　真的老店感覺，沙發的絨布也磨光了，坐過很多人。在忙的是一對夫婦，年紀五六十歲，很能聊。那男的認識許多客人，不斷聊聊家常，抱怨一下店裡瑣事，聽上去客人對店裡的一五一十也很熟悉。

　　Le Cirio是古老的，但不大牌，沒架子，老闆覺得自己是尋常店家，完全為客人服務的，你需要什麼，他儘量去努力。

　　這感覺很吸引人。

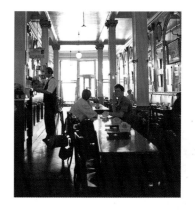

　　永遠飽滿的是La Mort Subite，很年輕。

　　人幾乎要站在門外了，裡面長長的一個大廳，客人密集地坐著，無數點著的香菸一起冒出煙霧。更多人喝的不是咖啡，而是那種十九世紀的櫻桃啤酒（Kriek）。

　　每一桌人都在大聲講話，壓倒別的桌子，讓店堂裡的溫度越來越高。出門來的客人是臉膛紅紅的，像出了蒸氣澡堂一樣。

　　如此的熱烈，在冬天時，當然更受歡迎。夏天就只能早上去，否則會喘不過氣來，而有些人就是想要喘不過氣才來這的。

146

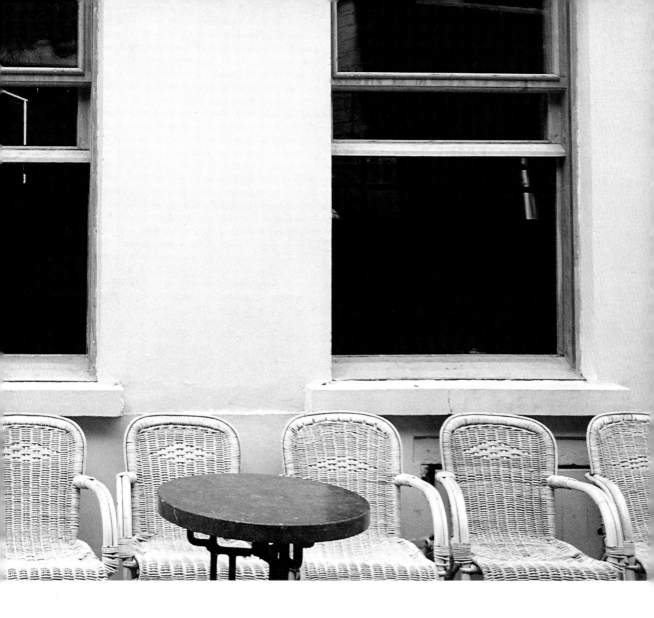

　　此店名字的原意是「突然的死」，那是1910年流行的一種
擲骰子遊戲。

　　La Mort Subite的客人喜歡激動，這裡講弗來明語（接近
荷蘭語的方言）的年輕人驕傲，而倔頭，絕對熱愛爭論，也會
抱成團，很有點義氣的。

　　而對外面，La Mort Subite的客人本來就是一團人。

真的常客，進門光一圈打招呼下來，也許就要花掉半個小時，可能再也坐不回去原來的桌子了。

## 阿姆斯特丹

阿姆斯特丹，河邊的小咖啡屋。

已經記不得名字了，很久前去過的一個地方，但走了這麼多咖啡城市後，想到荷蘭，那河邊的小店就冒出來了，然後才會想到Café Americain 或者另一家「年月咖啡館」。

那小店對著河岸的是玻璃門，裡面是花壁紙的牆，當中一面鏡子，看見的還是水。椅子和別的裝飾很簡單，視線都看著外面的河。

我去的那天，光線美極了，河像銀色的，流過那些影子裡的老房子。水邊坐了一個想心事的女人，頭髮在風裡飄動著，彷如河岸的一部分。

沒有別的人，也沒有聲音，招待送了東西之後，也不再出來了。

就是我跟咖啡，還有那條河。

輕輕的風吹過河面。

以後我去過多次阿姆斯特丹，也沒找到那家店，連在哪條河邊，也記不清了。阿姆斯特丹的小河很多。

Café Americain是永遠找得到的，它跟這的水無關，當年是流亡作家逃出歐洲的最後一站，現在是一些人讀報，另一些人吃商業午餐的地方。它算很出名的Café，也是一家旅館，又是Art Deco作品，還算文物保護單位，所以無論服務多差，也

會永遠都在。

這種地方的招待是不需要客氣的。

還有一家店叫「年月咖啡館」（Café De Jaren），也是偶然走進去的。

門口就是很現代的光線，朝氣勃勃的彩色地板，很多不同膚色的客人，這是阿姆斯特丹的另一面。

在這的人，讓你想到還沒出頭的藝術家或小作家，還在爭取注意的那種，積極地向四面伸出觸鬚。吧檯上靠了一個瘦得像電線桿似的男人，夏天還穿了太寬的黑外套。他拿咖啡盃的手指跟三月沒碰水的枯枝一樣，眼裡卻是一道精光。

Café Americain

對面是落腮鬍子，這麼熱還戴一頂呢帽，發舊的，一直壓到眉毛上，除了跟他講話的酒吧招待，誰也看不見他的眼睛。

只穿汗衫的酒保，在輕輕的音樂裡邊舞著上身，邊慢慢悠悠地調著酒，他看著酒色的變化表情溫情脈脈。招待都在彼此講笑，跟客人玩，衣服也穿得極隨意，像在家裡的禮拜六早上，都是二十來歲的年輕人。

但臉龐弄得乾乾淨淨的、那酒保身上飄出一點鬍鬚水的清香，好像乘中午休息，從哪個大公司寫字樓跑出來，脫了西服玩一把的。

問題是，在這樣時間當自來水一樣，弄頭一開隨便流淌的地方混過，誰還能回到寫字樓裡去呢？

想當初，阿姆斯特丹也是咖啡館之都，北歐最早的咖啡就在這到港的，二百年前有過兩、三千家咖啡舖子。

現在還有一千五百家，所以他們這樣安慰自己：雖然羅馬下雨天比這裡少，但是我們有更多的咖啡館。

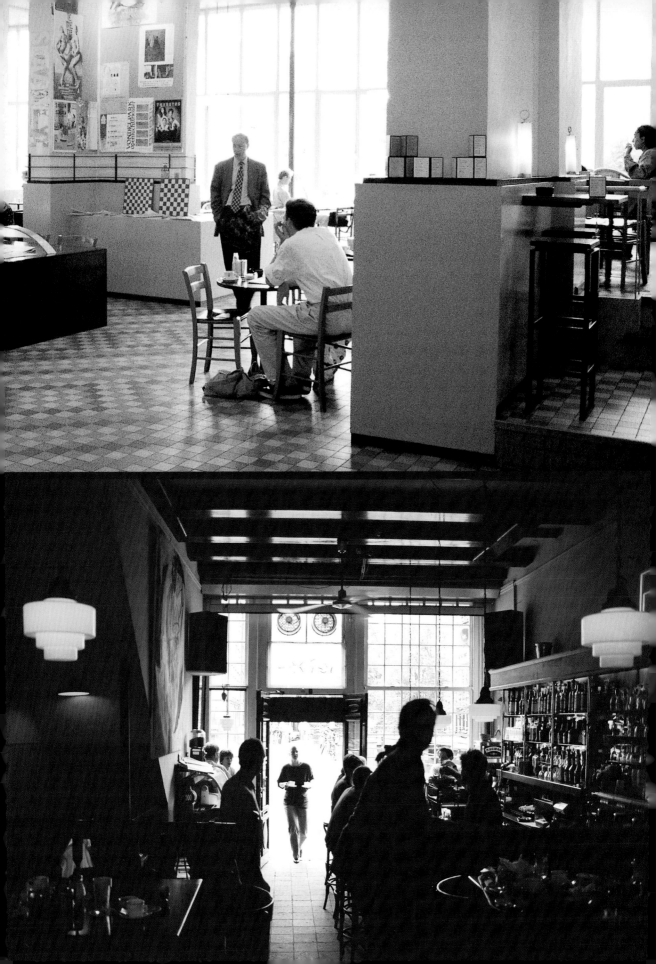

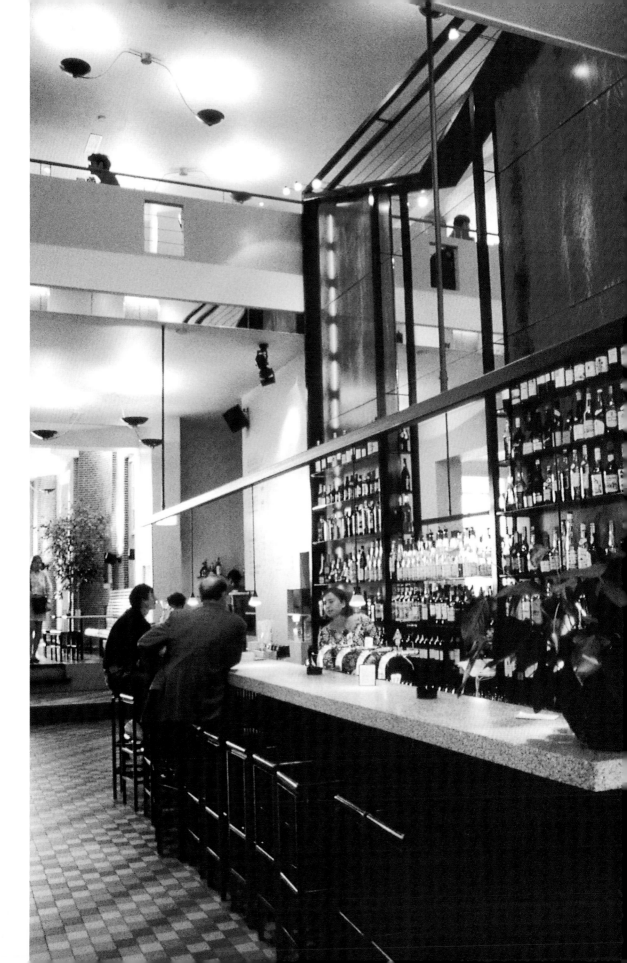

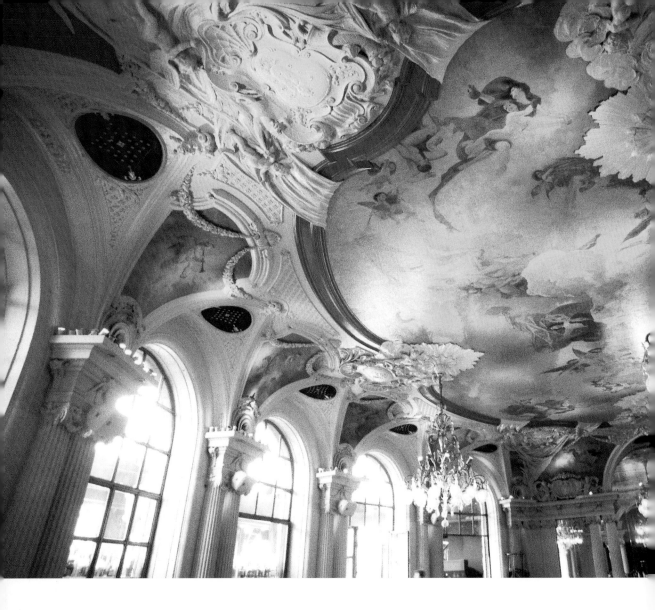

斯德哥爾摩

也是一個水的城市，但光已經是徹底北方了，很斜而亮，讓東西都顯出很強的對比。

有時天空藍得驚人，城裡的小湖就像海一樣深邃。

你經常要過橋，弄不懂到底是在島上，還是在陸地上。

## Café Opera

這是日夜旋轉的咖啡萬花筒，一個城中城。

Café Opera什麼都有，咖啡廳、酒吧間、餐廳、舞場、小舞台、大派的廳堂……，你正在覺得哪看不完的房間，一推門，還有兩個巨大的廳在修。

如果斯德哥爾摩人說，「去Opera」，你要弄清楚，他是去真的劇院，還是來這間嘈雜熱鬧的「咖啡大樓」。

Café Opera什麼人都有，愛美的紳士，喜歡大餐的，還有喝咖啡的，聽爵士音樂的，打情罵俏的，出風頭的，週末來認識單身男人，女人的……，數以百計的客人熙熙攘攘，一到週日，要設門衛看管，排隊，才能輪到裡面的位子。

當然，派頭十足而時髦的人，可以昂首直穿而入。

在斯德哥爾摩，你才知道西方那些超級長腿的摩登女郎是哪來的，她們都愛黑色，一身黑，配上金髮耀眼，還摻點銀亮就更加風度妖嬈，走到哪也不會有人攔她們的。

斯德哥爾摩的女人不光新潮，而且極自信，絕對把生活捏在手心的感覺，這點在此地的咖啡館也看得出來。

她們看男人的眼光是平的，喜歡的，還會變成柔和，但不需要魅惑，笑得也很大聲，很爽。歐洲就是這樣，越往北面，女人越自信而神態飛揚。

　　來Café Opera不是喝咖啡的，而是為了這熱熱鬧鬧的風光。

　　瑞典人通常的咖啡館是溫和而樸實的，即使小小的房間，也布置得很舒服，文雅，一定是暖氣足足的。

　　比如「Café Sturekatten」。

　　兩層樓，一個房間一種布置，或暖調布面沙發，或有點爛了流蘇、卻風情萬種的老家具。但咖啡是預先燒好了放在那，用保暖爐溫著。一壺熱咖啡，一壺熱茶，幾排杯子，你自己服務自己。

　　如此咖啡當然不會香濃難忘。沒辦法，這是北方，此地人對咖啡的味道沒有南方人那麼講究，主要還是找個講話的地點，或者安靜看書。

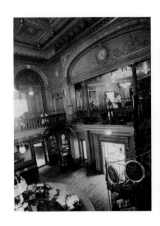

　　有的店更簡單，只是讓人在早餐時候喝點咖啡，可以徹底醒過來。

　　Konditorei Servering就是如此，幾乎是毫無裝飾，徹底功能主義。一個方方的廳，木頭椅是那種六、七十年的樣子，椅背微有點弧線，不過簡到極點了，反而有種韻味。

　　咖啡比別的地方好喝。

　　門外在灰灰的牆前面，放兩把翠黃的椅子，算是挑動顏色。

　　如果想熱鬧一點，華麗一點，還是只有Café Opera，到那裡的褐色壁板下面，圓形的迴廊裡面去懷舊，想念斯特林堡的魔幻劇本。

　　一個城市有如此的咖啡館，多幾個少幾個別的店也無所謂了。

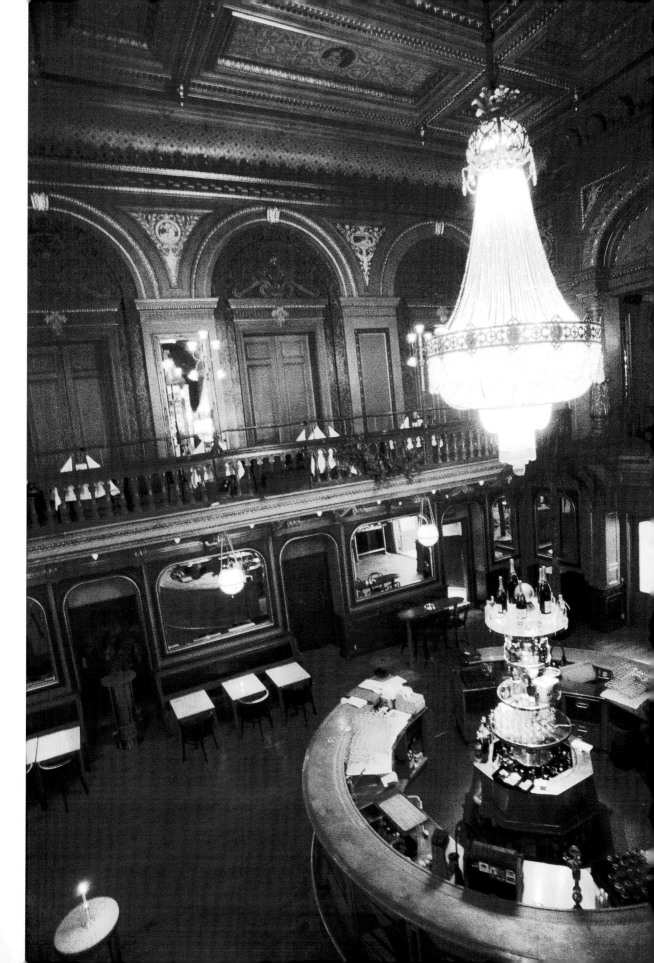

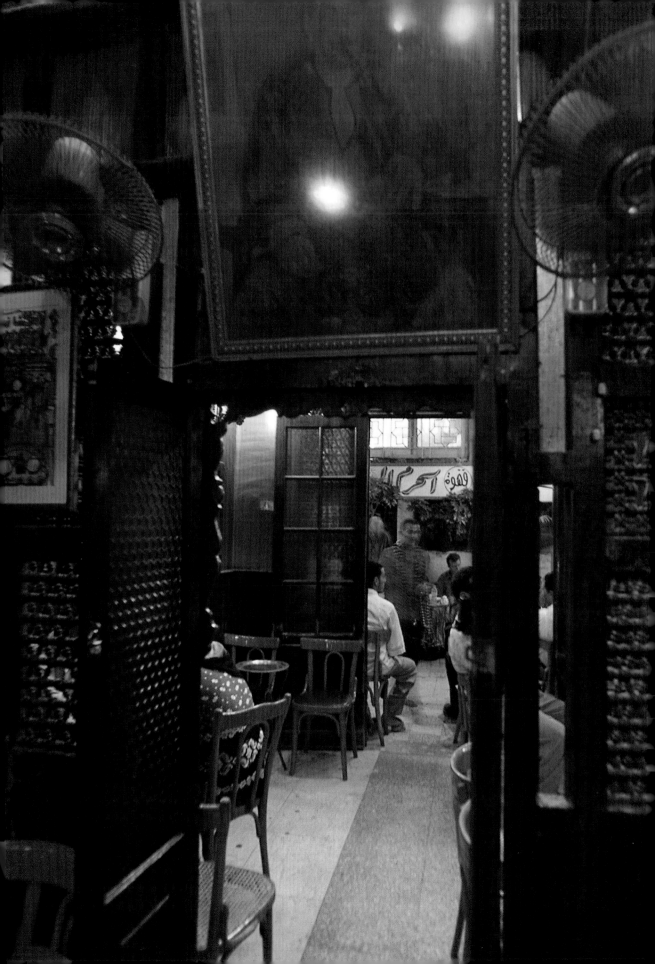

第 **6** 卷

土耳其
阿拉伯

# TURKEY, ARABIA:
## Istanbul, Cairo, Maroc

Café在這裡不光是時間的穿堂，也可能是朝代的穿堂。

推開一扇門，就走過了幾百年。

那些雕刻的蔭影下面，乾枯的椰子樹葉下面，一個個王朝走過。

很多咖啡舖子已經風塵不堪，斑駁了。

想當年，土耳其人大喝咖啡的時候，歐洲還在乾渴的中世紀裡面。

咖啡館之風最早在此起源，在伊斯坦堡。

### 伊斯坦堡 Istanbul

拂曉，還在夢當中，突然被一陣蒼茫震耳的綿長呼喊驚破，從木樓旅店的東窗望出去，對面暗影如山的「藍寺」（Blue Mosque）的尖塔上已是天亮的第一道光了。

在它的頂台上，阿訇正在呼喚全城起來早禱。

我住的老旅館「Yesil Ev」，就在藍寺的幾十米開外，這震撼半城的呼聲聽起來格外強烈，你會意識到，這城裡到處有一個宗教的手。

伊斯坦堡是一個早起的城。

到了七、八點鐘，在週末也算上午了。住在「黃金河角」對岸的伊斯坦堡人，湧過大橋，在河邊著名的「新寺」作完晨禱，大都散在周圍的錯落庭院裡喝一小杯濃香的Cay（紅茶），或者煮出來的黑咖啡，會會熟人，逛逛集市。

周圍的咖啡座大半在露天，散布在每個庭院和小市場上，毫無形式感和店堂的拘束，也有人拿椅子跑到附近別的地方，跟朋友聚在一起坐坐。

然後再拿回來，老闆也不管。

咖啡和茶，就像隨便發發的香菸一樣。

在新寺的對面，就是古老的調味品集市「Basar Egpte」。

十七世紀的拱廊，一道深長而充滿香味的幽暗之巷，從天窗裡透進的光線有種奇異的軟調，裡面很多細細的塵。小攤上的顏色也頗奇豔：寶藍、金黃、大紅、青翠……，以一種你很少見過的純度和濃烈對比，在交錯的燈光和日光中變成離奇的

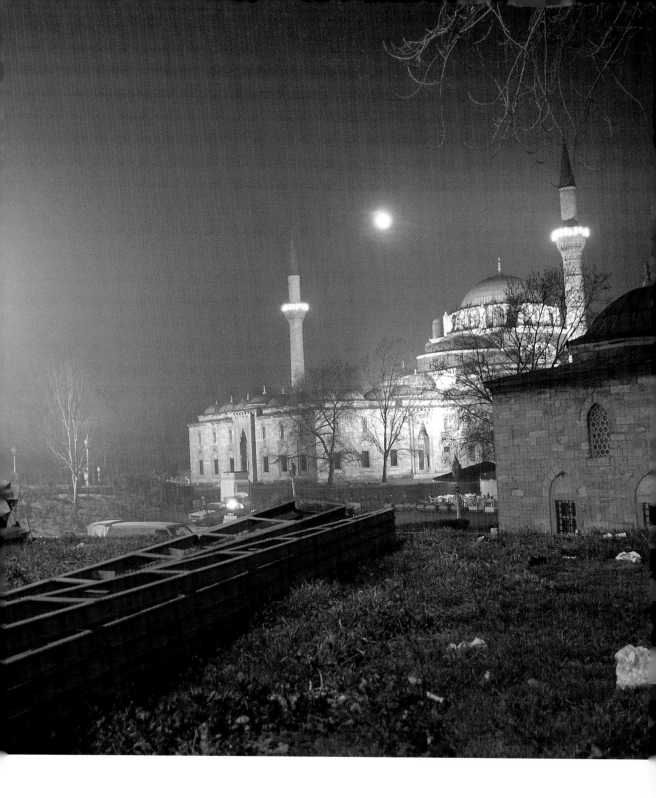

符號。現在人很難想像，昔日這些調料買賣是大宗生意，珍貴的調料賣到歐洲會像金子般昂貴。

在長廊的樓上，有一個可以喝東西和吃飯的老店Pandeli，那的藍花琉璃牆極美。

朝上坡的方向，往「拜占庭清真寺」(Beyazit Mosque)而去，數十條小街盡是喧鬧的露天集市，小布料店，鞋帽舖，日用雜品店，還不斷擠進來幾輛老貨車，喇叭亂按，仍舊不能動彈。

進了坡頂的大拱門，前面展開一眼望不到頭的拱頂穿廊，像迷宮似的曲折，這便是出名的「大市集」（Kapali Carsi），據說世界上最大的阿拉伯拱頂市場。在大集市的漫長穿堂裡，有許多站著喝咖啡的小舖子，還派出還是小孩的店員，端著咖啡盤送去各家店舖。

Café Sark Kahvesi，就在這集市的迷宮當中。

幾開間的店堂，客人全部男的，老先生、老伙計都有，東一桌、西一桌地散成幾圈，在有點灰濛濛的光裡打牌，或者很認真地喝土耳其式咖啡。

小小的塵埃是此城空氣的一部分，無處不在。

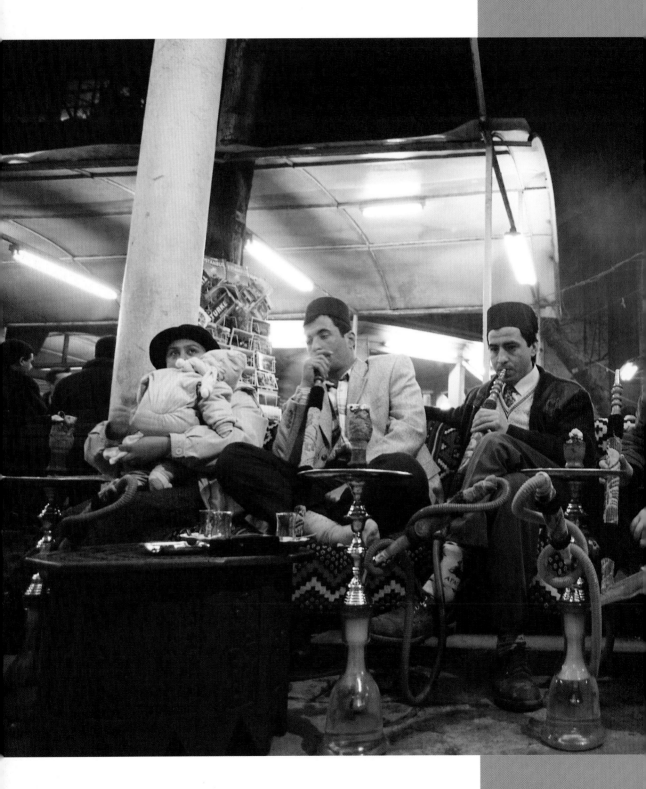

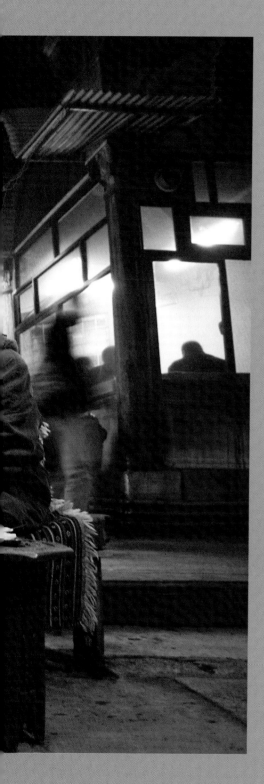

只有一個窗透進來一些光，別的房間就全靠日光燈，給此店一種很現實的，但不太舒服的冷感氛圍。但客人們好像還是玩得蠻起勁的，並不讓這點影響自己。

還有小店主帶了剛做成生意的夥伴來祝賀，喝點茶。

此地信教的人，都不喝酒。

一個地毯小販，情緒很高地請一桌人來圈飲料，因為剛賣掉一個高價的波斯地毯。

房間的牆是簡單的灰白，應該說是灰黑，掛了一些當地名人的舊畫像，也是男的，政治家或什麼族的領袖面孔，給這老店一種鄉鎮公所般的感覺。

還有人在抽水煙。

這是當地人稱為「Cay hansi」、「Cay evi」的咖啡茶館，只能男人來的。

另外還有所謂的「咖啡園子」或「茶園子」（Cay bahcesi），男人女人都去，經常放了幾十排水煙筒，租給客人過癮地抽一通。

這種直立的黃銅水煙筒是土耳其和阿拉伯咖啡館的特產，叫「Narglie」，很多人就是為它而來的，特別是午後和夜裡。

在當地語言裡，抽菸跟喝東西是同一個動詞：Icmek，心神氣定，喝點小咖啡，一杯濃茶，然後來兩袋水煙，悠悠的夢遊一番，這叫「Keyif」。

「Keyif」的意思，好比中文裡的「得意、陶醉」，形容那種近乎微醺的滿足感，它是咖啡因和菸對你的共同麻醉。在一個咖啡館，非要達到這樣的境界，才算是真的常客，會生活的。

「Keyif」是暫時的超凡脫俗，靈魂解脫。

在煙裡霧裡，擺脫了周圍的煩惱，可能失業，可能沒錢還貸款，可能兒子上不了大學。

一袋菸在手裡，芳香滿鼻，就可以暫時脫身了。

小日子的伊斯坦堡是嘈雜，而辛苦的，充滿了討價還價和現實麻煩。但伊斯坦堡人很會超脫，會找到另一面。在這城市的頭頂上到處是輕飄飄的清真寺大圓頂，罩下來一種天空般的寂寞、極度的空，似乎任何東西一碰就會飛起，順著光線上去了。

清真寺是解脫，咖啡店和菸也是。

以前的奧斯曼王朝叱吒風雲，喝咖啡的空間也是很鋪張的，有過不少雕樓玉砌的大咖啡館，在朝海的涼台上，或者非常奢侈的木樓裡。

可惜早沒有了，現在的伊斯坦堡是虎落平陽。

但這古老的東羅馬之都曾經有過什麼，只要去看看著名的古跡「Aya Sophia」大圓頂，或者進一趟藍寺就知道了。

不管你覺得伊斯坦堡如何混亂糟糕，一走進Aya Sophya高遙的殿堂，就如大風掠面，忘記所有塵埃，忘記呼吸，那懸空飄在五十米之上的大圓頂，從幾百個天窗裡射進來的光，讓這有一種天界般的光芒。

你幾乎是站在一片聖土上，古人就這麼相信。

古羅馬的Aya Sophya之名，意在呼喚「上帝的智慧」。從樓廊上俯看下面的大廳，無數的光柱下，人只是極小一點，微如輕塵。

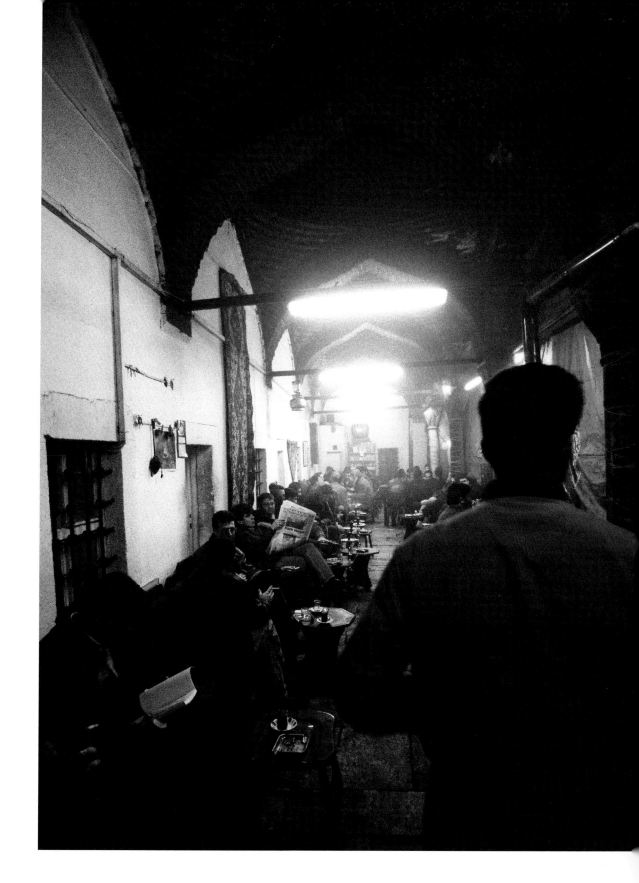

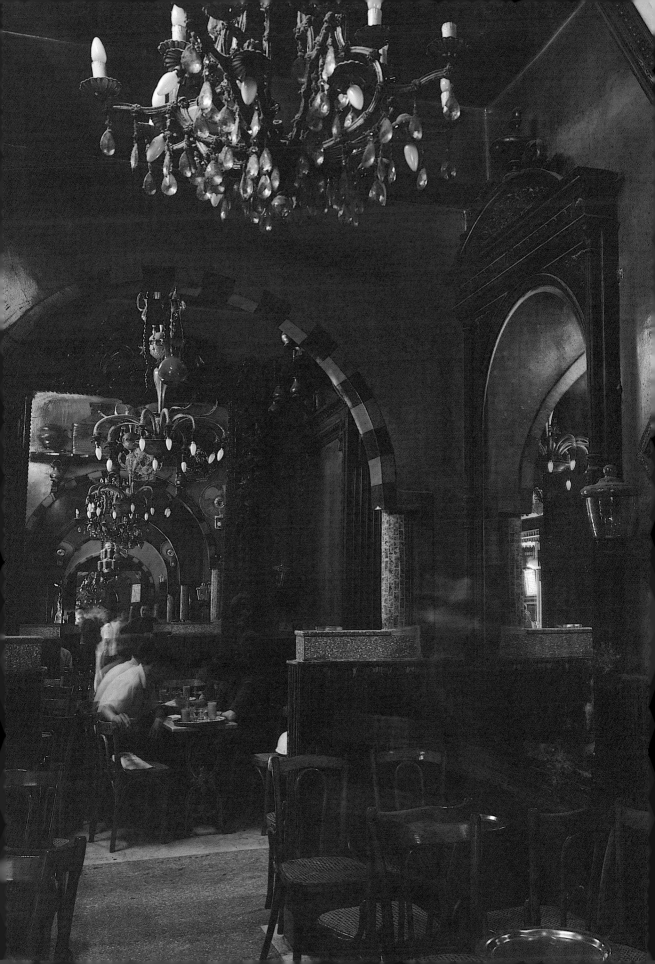

　　想起來讓人傷感，造出如此大圓頂的城市，讓全歐洲跟風的咖啡之都，現在卻找不到一個古老歷史的咖啡館了。

　　但土耳其人還在喝咖啡，而且喝得很多，只是不如你想像得那麼有排場。

　　還有老式土耳其浴澡堂圓頂下改造的咖啡屋，比如Cennet Muhallebicisi。而一天到晚，全城上下的無數小咖啡店，咖啡園子更是一家家滿滿的。如果想感受伊斯坦堡特色的咖啡園，可能在Ordu Caddesi大道上的Corlulu Alipasa Medresesi是不能放過的。

　　特別是晚上。

　　從大街上過來，只有小小的燈標，小門邊上還有古墓的庭園，裡面有點像地毯市場（這離大市集不遠），穿過走廊，才會發現，這真是個熱鬧的聚會點。

　　一排長廊裡，坐了上百個男人在日光燈下看報，煙氣騰騰。另一邊的灶房裡，十幾個藍衣服的老先生在手忙腳亂地準備水煙筒，燒茶和熱水，煮咖啡，鍋勺叮噹亂響。

　　在庭院中小房子裡的客人，是比較講究，中年朝上的紳士，褲子燙出一條中線來。而簡單點的客人就坐在敞開的院子兩邊。

　　在這些迴廊裡掛滿了地毯，墊在座位下的也是地毯，頭頂上還是地毯。

　　偶爾也有幾個女客人和孩子，女人喝茶，或者加糖的咖啡Orta；男人喜歡不加糖的「Sade」，而那種半醉放鬆的「Keyif」狀態，也是只能男人領略的。

　　此地的女人是不能「Keyif」的，一個女人暈暈乎乎，在穆斯林想法裡是要壞事的。一句俗話說，如果一個少女陷入「陶醉」，就會嫁給一個吹笛子的人。

167

　　Corlulu Alipasa Medresesi的客人每天會把這的兩百根水煙筒一借而光，也有人在這裡認真談話，或者來買地毯 。迴廊裡小舖的老闆就坐在門口喝咖啡，下棋。有時候，殺得興起，還會讓別人代他跟顧客討價還價，自己只管跟棋盤上的對手較量。

　　而在間隙中，就狠抽一口水煙，顯出渾身舒坦的神情，一道很濃的寬眉毛，無限地闊展開來。

## 開羅，Cairo

　　第一眼看全是土黃色的，第二眼還是，再看，就各種顏色都出來了，紅的、綠的、橘黃的，都只是一點點，牆上的小牌子，或者一扇窗門。

　　空氣很乾，開羅是一個被沙漠圍繞的城，還沒出城，就感

覺到滿臉風沙了,只有一條尼羅河帶來點清爽和流動的朝氣。

但在沾滿沙塵的房子之間,有時突然冒出讓你眼睛一亮的地方,在深巷老街裡出來一扇雕刻的木門,溫黃的燈,裡面有古老的石盤咖啡桌。

石頭桌面還包了一圈銀的邊。

Café El-Fishawi 在開羅大集市的巷口。你走著走著,就不知不覺掉在這咖啡館當中了。集市的穿廊,也是它店堂的一半,用紅字寫著彎曲如天書的店名。

看一個老頭擺弄水煙筒,不緊不慢,猶如一種生活的儀式,有點禪的味道了。

先把火石弄得紅熱,點著了聳著的煙絲卷,燒一會,接著很深而穩地一吸,就聽見氣流在下面水罐滾動過來,老人臉上浮起一陣冉冉上升的幸福表情,仿彿可以感覺煙走到了鼻子,額頭⋯⋯老人會屏息一陣,最後口唇微啟,吐出一片很寬的煙雲來。

早上的客人,都要悶頭圍在穿堂的小桌上,先連抽兩筒煙,精神才慢慢浮起,開始講話了。

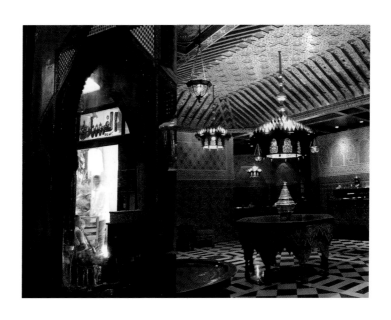

左右鄰居小店的伙計，就在當中的石板路上扛著布匹走動，跟人問候幾句又過去了。

El-Fishawi是上二世紀的老字號，門檻早踩爛了，從長袍雪白的商紳，到神色詭異的沙漠漢子都有。店裡的客堂古色古香，天花板上吊著老古董吊燈，外加一、兩個電扇，其實這樣的老房子裡很陰涼，並不熱。

開羅的滿城暑氣，很難滲透進這的大屋頂。

從太陽裡進來的人，好比踏入了一個巨大厚密的樹蔭，那種細格子的窗飾像是葉子。裡裡外外的客人都在喝黑沉沉的埃及咖啡，下面是半杯咖啡末。

還有的咖啡異香撲鼻，因為在現磨的咖啡豆裡放了豆蔻Cardamon，或者桂皮，讓咖啡香濃又添了一層。

這是咖啡香的第四維，讓你的神經有莫名的興奮，難怪古人覺得它是毒品。

而老店El-Fishawi的氣氛，也適合這般迷幻的聯想。

從店堂裡透過窗戶，看見對面樓上的別家小舖子，鏡子裡浮出半天不動的男人面孔，煙火在黑眼鏡片上一閃一閃。

老闆在後面打開了一個更神秘的內堂，專門開了燈，裡面仍舊很暗，四面全是密密麻麻的細木雕空的刻壁，天花板也是雕刻過的，只有幾把靠椅，古舊的雕刻燈籠，上面很細的欄杆沾滿灰塵。

小木門一關，就如一個密閉長久的老箱子，在牆縫裡流出陳年的黑紅光色。

這是一千零一夜，不是喝咖啡的地方。

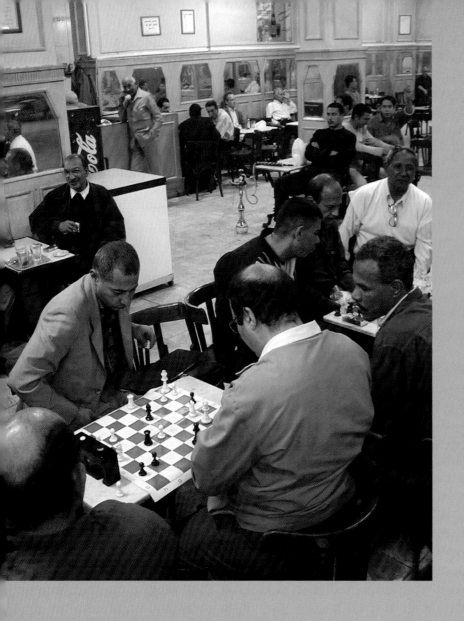

　　El-Fishawi以前也坐過大作家，拿諾貝爾獎的人。現在不
少本地客人看上去有點開羅的風塵和邋遢，也有不太刮鬍子
的。但間或卻會進來一個昂首軒然，長袍一塵不染的男人，腰
板直得彷如最挺的喬木，在他的顧盼之下，周圍的客人都一臉
肅然。在開羅，你常會在人群中看到這般目光如神的面孔，但
一晃又不見了。

　　一個藏龍臥虎的地方。

　　El-Fishawi偶爾也會進來女客，不帶面紗的。

　　開羅，在阿拉伯算很豁達而寬容的地方，但也只是白天。到了晚上，就絕對是男人的市面。

　　舊日英國人、法國人留下的大道區，街上雖然沒椰子樹飄搖了，但那些大房子，白色百葉窗還是喚起歐陸的記憶。鐵欄杆的陽台下面，行人懶洋洋地走著，有點午睡的神態。

　　在這段曝曬的大道上，我第一次看見Café El Horriya。

　　也是走過了它的三個落地窗口才注意到的，因為在這麼落寞的老馬路上，你不會預期見到一個寬闊的咖啡館。

　　Café Horriya不在任何導遊書上，它是純粹開羅人的地方。

　　高大的廳，占了很長一段街面，七八扇落地窗子，牆壁上刷了奶油色的漆，已經泛黃的高柱子，店裡還有人幫你擦鞋賣報。

　　舊大道年代，這一定是上等的咖啡館，現在落難成了平民百姓，沒什麼身段了，給這幾年很多無事閒著的開羅男人一個碰頭的地點。

　　那些沒單子的律師、攝影師，沒地方去上班的部門主管們，在這裡打牌，看報度日。

　　或者就一個人來喝點悶酒。

　　酒？你會奇怪，不過這是開羅唯一供應酒的咖啡店。

　　而坐在門旁的那個少年，就把他們的皮鞋一雙雙弄得很亮，雖然人落魄了，鞋子還是要面子的，一邊也聽聽這些場面人物的牢騷，算是開開眼界。

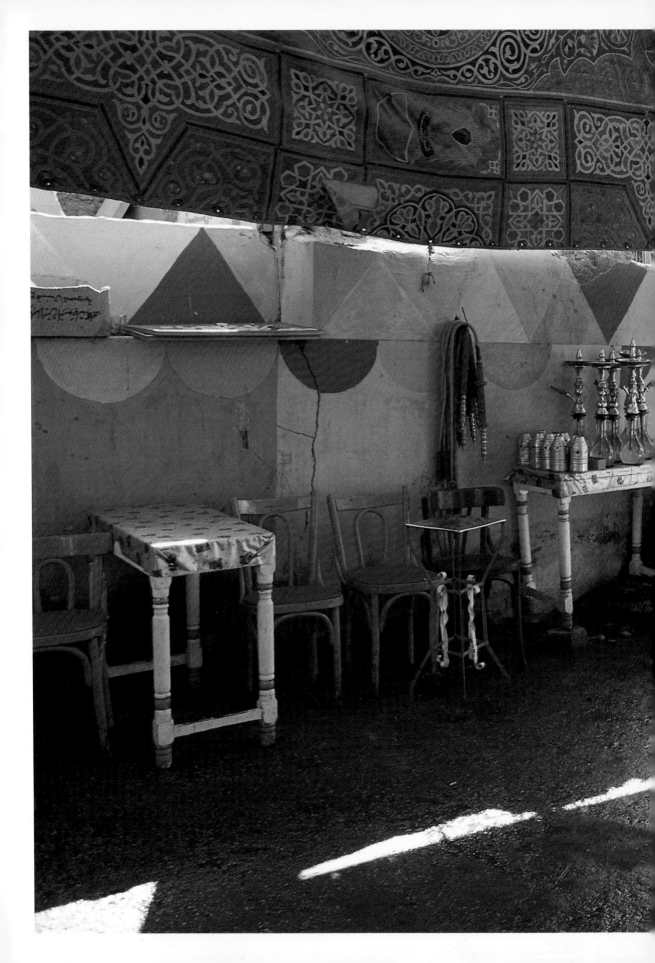

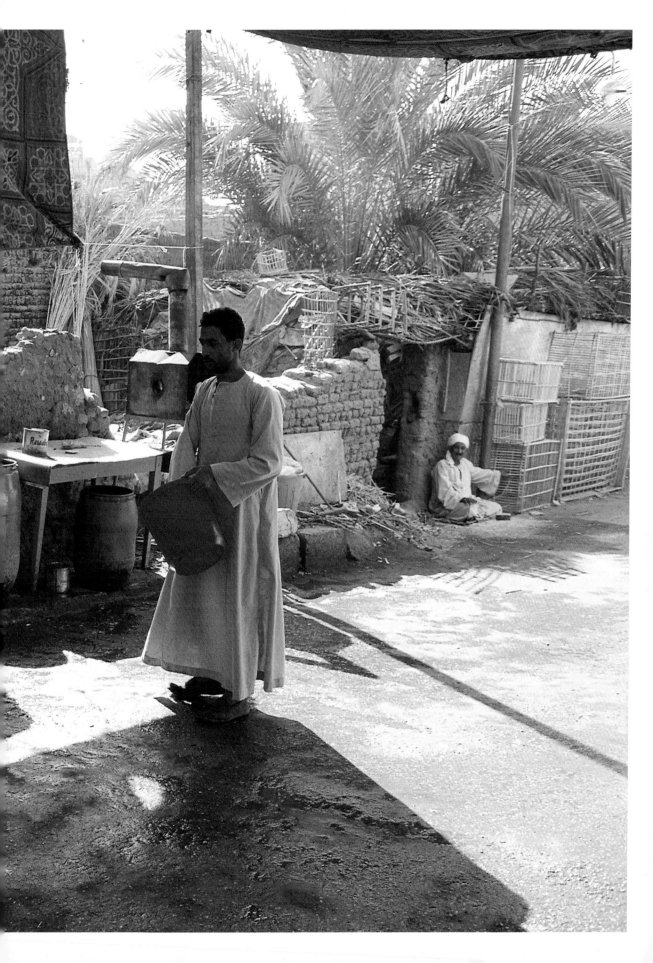

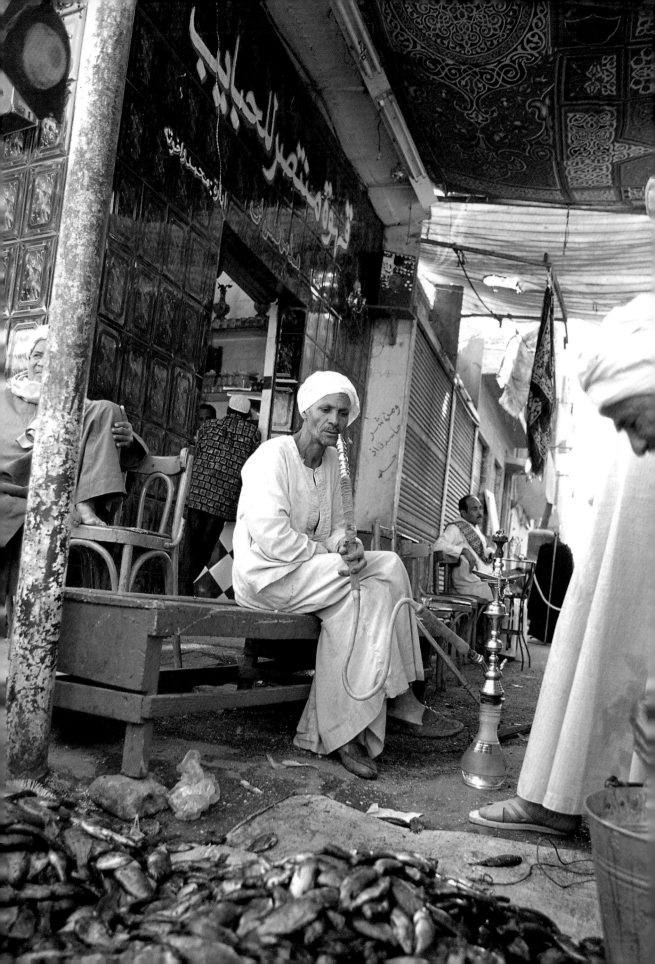

平常的日子裡，這樣的人是不會跟他講話的。

但是在Café Horriya，這小伙子是消息靈通的人物，在每個桌子上轉來轉去，雖然沒什麼教育底子，但耳聽八方，也慢慢練出一種眼力，有點城府了。

還可以幫客人跑跑腿，辦點小差事，傳傳話，出去買點麵包來吃，讓這些客人覺得還有人可以指使。

更老練的，是那位櫃台上的先生，在老花眼鏡後面不動聲色地調遣店員，給這個送水，給那個端咖啡，趕走在窗口行乞討錢的人，看看電視裡的足球賽，同時還要跟幾個圍在身邊抽水煙的老客人打哈哈，弄得滴水不漏。

Café Horriya的店名，原意是自由，希望。現在的開羅城，看上去有些沮喪，沒盼頭的樣，不過這讓咖啡店的生意卻很鬧忙，那些在滾滾紅塵裡退出來的男人們，把桌上的牌局、棋局，搞得熱火朝天。

如果你在這看到，有的男人玩到一半會忽然站起來，朝某方向虔誠的微微祈拜幾句，也不用驚訝，這是一天五次祈禱的時候，他們在向聖地麥加致敬。

不過，這家店已算歐化了，才有啤酒喝，除了幾個老客，別的人也不抽水煙，寧可抽香菸。

完全本地化的咖啡店，更簡單。朝街的門，一直可以看到裡面的咖啡爐和廚房，方桌子像食堂的那種，招待腰裡紮塊布，就張羅開了。

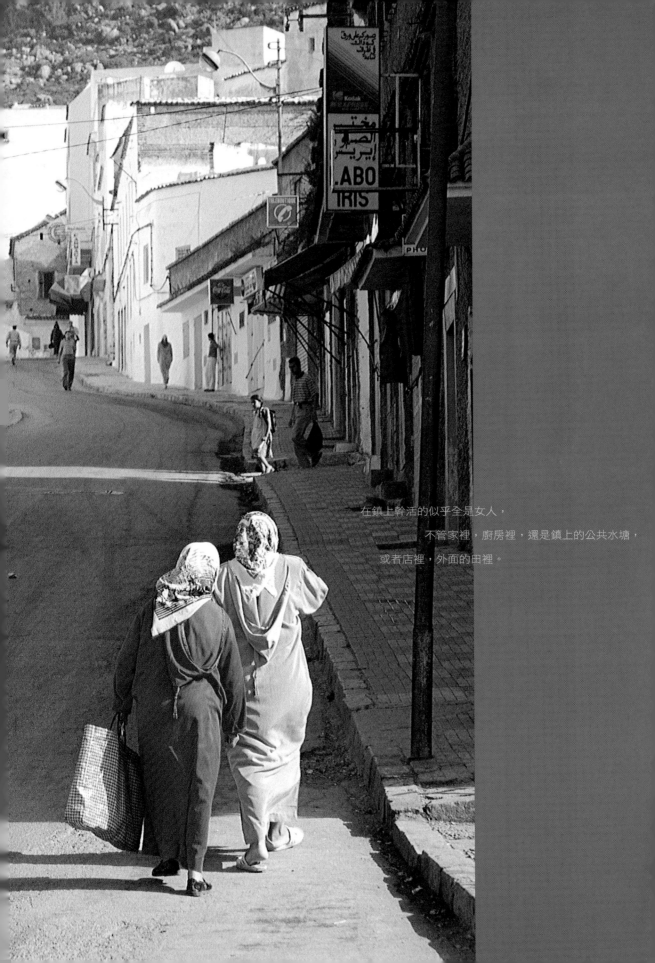

在鎮上幹活的似乎全是女人，

　　　　不管家裡，廚房裡，還是鎮上的公共水塘，

　　　或者店裡，外面的田裡。

　　而小路上的店，經常連店面也沒有。天氣好，在哪裡拉出幾個椅子、桌子，有客人坐下，還有人過來擦鞋，就算齊全了，跟鄉下的小村，小鎮，也差不多。

　　開羅是蔓延的巨城，它的邊緣，本來就跟沙漠，跟鄉下分不清了。

## 摩洛哥 Chefchaoen鎮

　　一個與世無關的小鎮，到今天還不開一家電影院。

　　四萬個人的鎮子，全是白色的房子，門牆是蔚藍的，造在小山坡上，喝水還靠山上引來的泉水，經過明暗的渠道網分到全鎮子上。

　　烤麵包也在公共的窯洞裡烤，有個小工看著，每家扛著麵團來，丟幾分錢，烤完了小工再送到各家去。

　　在鎮上幹活的似乎全是女人，不管家裡，廚房裡，還是鎮上的公共水塘，或者店裡，外面的田裡。男人都坐在小廣場上的咖啡店裡喝東西，談天下大事。

　　他們穿著帶尖角帽的傳統氈衣，很大的披風，走起路來一飄飄的，帶個影子，很像聖經年代的古人。

　　再熱的天，在咖啡店也不會脫下，因為覺得厚衣服擋熱。

　　這碎石子的小廣場，彷如一個巨大的漏斗，你在全鎮如迷宮般的小街無論怎麼轉，最後還是會落到這裡來。

　　廣場上還有小清真寺，白塔紅牆。旁邊是古城堡的殘園，沙土色的泥堡也是摩洛哥的一種風情，還有三、四個小咖啡店，很鄉土感覺的，沒什麼門面招牌，但坐下來還是蠻舒服的。

感覺到小鎮上真的很靜，很靜。

此地的人除了喝咖啡，還用新鮮薄荷葉做熱茶，放點糖，味道很清香。

酒是絕對沒有。看看這些模樣豪邁的男人，卻滴酒不沾，宗教的力量是很驚人的。

天色暗下來的時候，西山後的斜暉給小鎮帶來迷人的暮色，那清真寺的小塔也是童話般的玲瓏，鎮上人三三兩兩蹲在那的白牆下聊天，而咖啡店裡的男人還在繼續闊論，很激動講著他們沒見過的世界大事。

衛星電視已經有了，但電影院他們不要。

小鎮上幾乎也沒有餐廳，咖啡店也不提供吃的，男人們都回家吃飯，然後再來。

生活就這麼簡單，而且一天長得很。

那種如畫般的，摩洛哥風格的咖啡屋，牆面上布滿各種花紋和精緻圖案的，只有在都會的舊宮殿和大旅館裡才有了，特別是那一層層如寶塔般的阿拉伯吊燈，非常飄渺，絢爛。

那是專給遠方來客，喝咖啡想入非非的。

本地人不需要這些，大太陽下面有點影子，他們就很快樂了。

181

拉丁美洲

# Latin America:
## Rio de Janeiro, Buenos Aires

阿根廷的多愁之都，即使滿城太陽也不會傳達出輕鬆的氣氛，

而巴西的里約熱內盧卻是長天碧海，白色沙灘，

到處美麗的腰臀、長腿，

各種膚色的男女穿得極少在跑步，運動，喝咖啡，

似乎永遠不做事的。

## 巴西

真的是到海邊了，一出門，連空氣也是鹹的，潮的。

有點重，像半懸在天空的灰雲一樣，比雲更廣大的是白色沙灘。

Copacabana大沙灘。

據說是世界上最大的都會沙灘，不管在什麼雲彩下面，什麼天氣，都是雪白的，都有人在那些鮮豔的塑料椅上喝咖啡，讓古銅色的優美皮膚變成特寫。

Copacabana的人都穿得很鮮豔，偏愛霓虹色的粉紅、艷藍、翠橘黃，沙灘邊的小咖啡亭也是。

這些活力旺盛的人，穿窄窄泳褲的男人，幾乎光著似的穿極細比基尼的女人，如果不在跑步、打球，或者曬大腿的時候，動作總是慵懶的、慢條斯理的，喝咖啡的話，喜歡把腳翹在另一頭的椅子上，兩手一抱，那種邊講話、邊睡覺的神態。

反正一伸手都是大把，大把的時間，在天空中，在沙灘上，在城市的大房子當中漂浮，沒人著急。

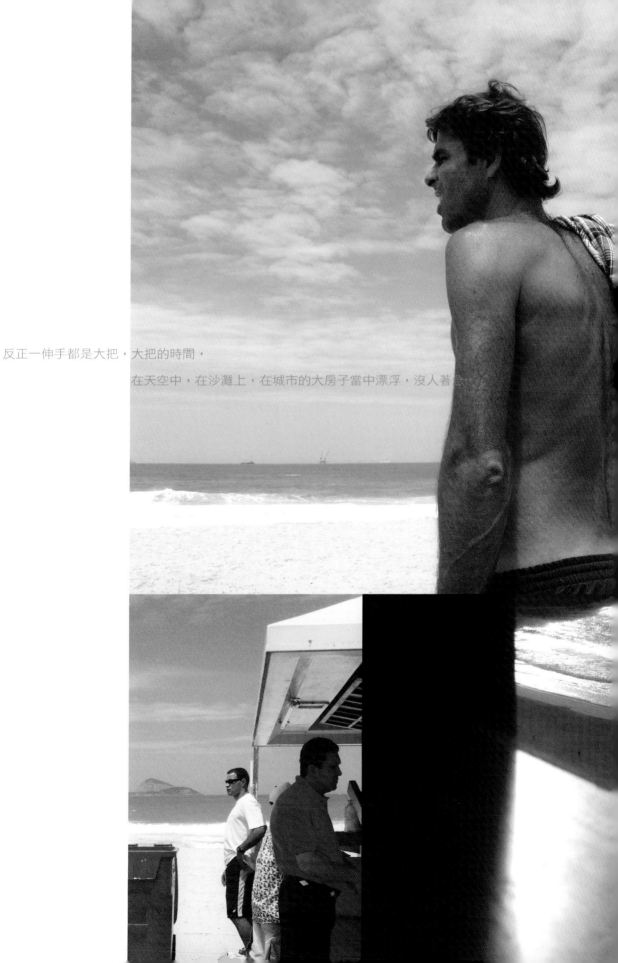

反正一伸手都是大把，大把的時間，

在天空中，在沙灘上，在城市的大房子當中漂浮，沒人著急。

熱帶的氣溫締造著這種巴西的散漫，混合了葡萄牙和黑人文化的自由自在。就算在城裡喝咖啡，也常是穿短褲頭，下面一雙拖鞋，總是赤裸著許多皮膚。小舖子裡，一頓早餐一美元。有油煎的鹹糰子，加一杯咖啡。

店頭上懸掛了很多水果，隨時拿下來做果汁給你喝；另一個顯眼的東西是無處不在的，很大的糖罐子。

咖啡用大玻璃杯裝，只有半杯，就像當水喝一樣，又濃又香，本地人還放許多糖。在這出產咖啡的國家，就這樣不當一回事地灌下去最純的咖啡，一杯接一杯。

很多男人一早上就喝酒，吃牛肉，似乎沒上班這回事。

忽然想起來，今天是星期天。

在里約熱內盧，正宗的大咖啡館，只有一家，但卻是非常壯觀的！

Café Colombo，無論你怎麼想像，也夠不上它的宏大。

它是Rio的傳世之作，失落的咖啡年代的迴響。

上二個世紀從比利時運來的八面Art Deco巨大鏡子，水晶折射的翡翠光，奠定了這間大廳的夢幻感覺。

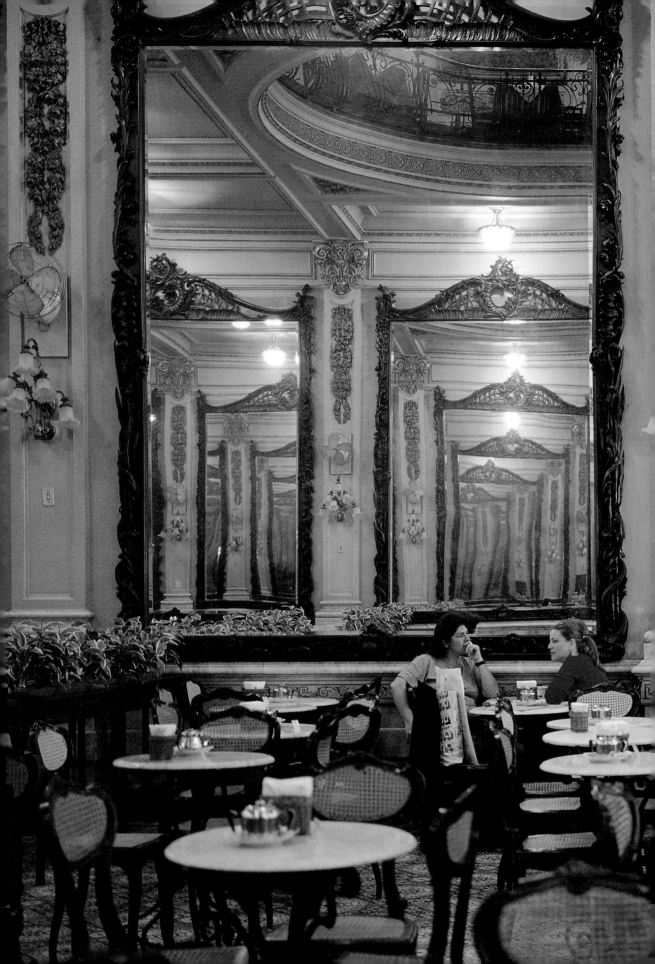

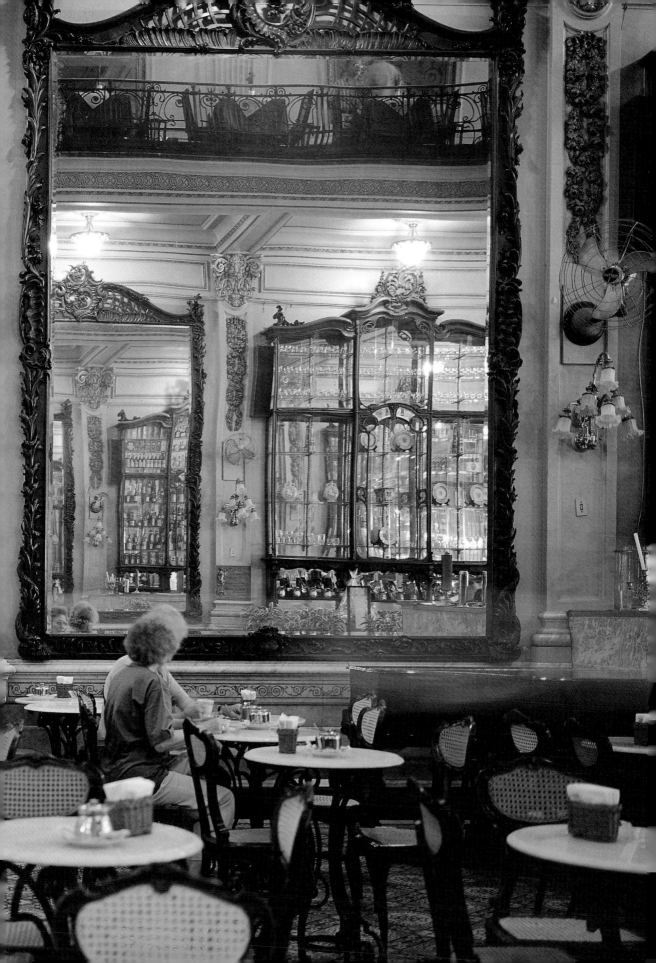

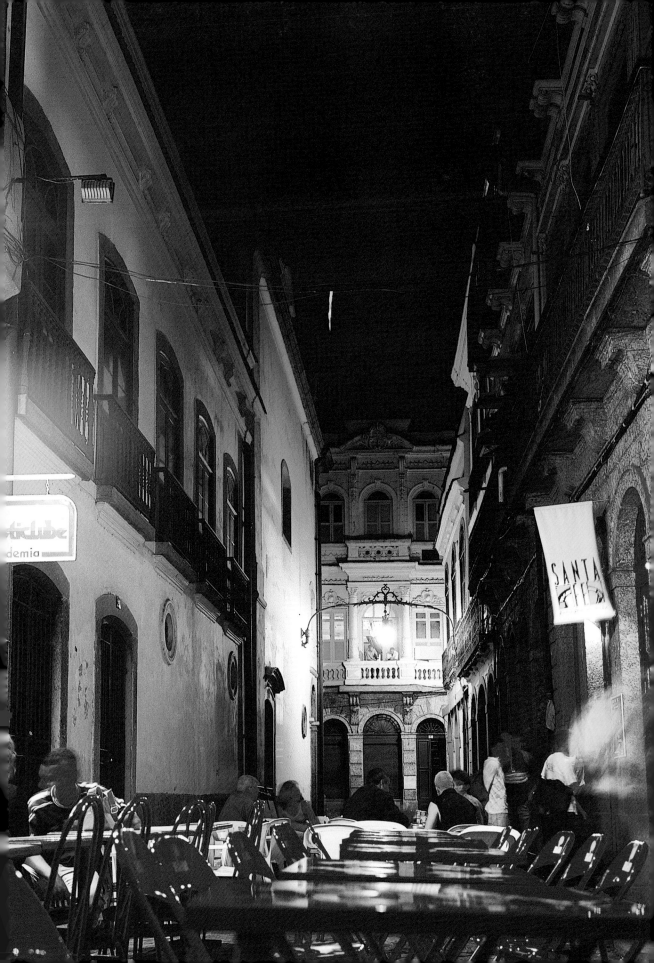

　　往哪個方向看，全是無窮的影子和延伸的房間，薄荷嫩綠的色調，鏡框的邊極美。這樣的珍寶，在歐洲也找不到了。

　　十九世紀末的兩個葡萄牙商人，為了在城裡有一個跟他們身分相符的會面地方，一切用了最好的材料和裝飾設計，上二樓還有城裡最早的老電梯。現在上面是吃法國餐的，中間一個敞開的橢圓型迴廊，可以看樓下的客人像魚缸裡的魚在動，還有人表演現場音樂。

　　喝咖啡的人都留在樓底下，碎花的瓷磚地板，扇型藤靠背的椅子，很優雅的小桌，端上來的咖啡和茶都是頂級的。

　　只是這地方太過鋪張了，鏡子太華麗了，在這喝咖啡，總有點不真實。外面的小街上，年輕女學生們為了小鞋店裡的一份工作，二十個人占了一上午，就算位子已經沒了，還站在那，希望被別的小店挑去，當個小妹。

　　巴西的女孩是天生麗質、長腿優美，有很健康的嫵媚，但這並不能幫助她們找到工作，不過她們有說有笑，雖然不認識，可能還是找下一份工的對手。

　　這的人天性樂觀，咖啡館也是爽朗的，大教堂是奶白色的，愉快的門面，還是葡萄牙人留下的。

　　而過去港口的老倉庫一帶酒吧小巷，那高高的石頭門簡直是里斯本，但裡面的人在跳森巴，恰恰舞。

　　這點跟西班牙人占了很久的阿根廷，截然不同。

離開Rio de Janeiro的那天，還是凌晨很早，天上下著大
雨，在路上看見那雨裡霧裡的海灣裡，尖塔似的小山上一點燈
火，整個天幕、海灣和地面浸在一種藍調子裡，水汪汪的藍
色，忽然感覺，里約熱內盧可能真是地球上最美的城。

## 阿根廷，Buenos Aires

可以想像嗎，一個如畫的城開始支離破碎，這是什麼感
覺。

這就是踏上布宜諾斯艾利斯的感覺。

雖然走在南美的土地上，這的大樓，街面，馬路上的樹，
讓人想起歐陸的法國，還有像倫敦的車站，像馬德里的圓頂…
…，待久了才知道，這並不是一個歐洲的翻版，而是歐洲夢想
的延伸，跨過大西洋的延伸。

Buenos Aires ，你永遠無法想像這城裡有多少咖啡館
多少儀表堂堂的男人！

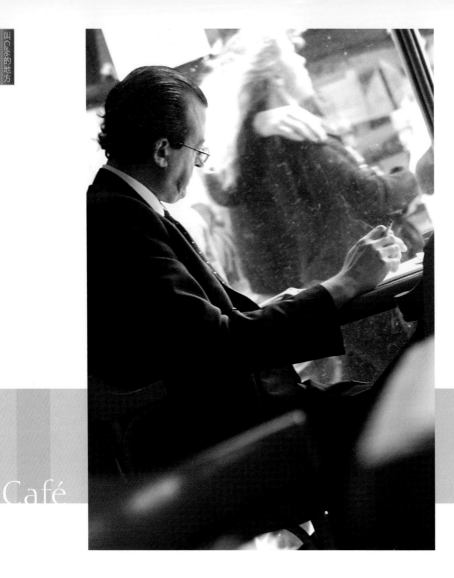

Café

此地人不少從西班牙、義大利、捷克、波蘭移民來的,他
們帶來了老家的街道方式,廣場格局,老家的咖啡屋,還有那
時全歐瀰漫的流行風:對法國生活的崇拜。

富極一時的阿根廷,許多大道建築,整棟樓在巴黎設計,
製造,用巴黎的石頭,運到此地來組合的。

他們造了一個幻想的「南美巴黎」,自己卻變成了阿根廷

人，一個不同於老家任何民族的，熱情而容易傷感、激動，又非常容忍的民族，一個會跳優美而哀情的Tange舞的民族。

布宜諾斯艾利斯人叫自己「Portenos」，意思是「港口人」，雖有短暫過渡的意味，還有家庭保留原來的歐洲護照，而真的離開阿根廷，並沒有人想過。

儘管這幾十年動盪，如夢之都墮落、破碎，但只要空下來，布宜諾斯艾利斯人照樣在光榮的殘片上拉開風琴，哪裡一有音樂，很多人便隨之跳舞，用手掌拍出音樂。

歐洲人是無法承受阿根廷今天這般沉重的，更不可能在絕望裡面跳出如此奔放，讓人心馳神往的舞步。

就像探戈中的男人、女人，永遠儀表翩翩，禮服長裙，上身始終保持距離，但腳下是激烈無比的慾望，眼神時而浪漫，時而奮烈，甚至是仇恨的。

探戈不是少男少女的舞蹈，而是曾經滄海的感傷，這當中的老沉和深邃之美，需要閱世無數的境界，老的男人跳起探戈來非常動人。

Buenos Aires ，你永遠無法想像這城裡有多少咖啡館，多少儀表堂堂的男人！

最好還是黃昏，在老城San Telmo區的石頭街上泛出一層暮色，路旁的舊年房子裂紋模糊了塌的牆腳看不見了，咖啡屋微斜的義大利陽台也被燈光照出一些暖意，樓裡面的一家家老店，酒吧紛紛露出誘惑的人影。

你摸著它的牆，感覺歲月就在手心裡流走。

　　Café Tratienda，是一家老油店改造的咖啡吧，桌面全是
黑色的膠布，磚的拱頂有層高燈是白鋁的，吊下來兩個電視在
放MTV，還有小窗口賣音樂CD。

　　Bar Sur是出名的老探戈舞酒吧，只能坐幾桌人，一拉上
門帘，裡面就探戈風琴滾滾而來。

　　Café Moliere則是舊戲院的感覺，門口有未落盡的雕飾，
當中是兩層挑高、玻璃天頂的中庭，投進一些日光，邊上兩面
敞開的樓廊。

　　順坡走到頂上的小廣場「Plaza Dorrego」，這是San
Telmo的天台和乘涼地方，還有一些難得看到的綠樹。在廣場
的一角就是跟廣場同名的老咖啡酒吧。

　　一八七八年就開張了，裡面的擺設，包括坐在昏暗深處的
客人，都給你一種褪色的泛舊感。酒吧的櫃台板壁上彷彿刻了

無數老年代的暗語，可以看很久的紋路。屋頂是黑呼呼的，而地板你是看不見的，因為在這地方，你的眼睛一直都會保持在眉毛的高度，在看人。

這的臉全是有點滄桑，微微的駝背，很多皺紋，連年輕的女人看上去也是有過經歷的。很嫩的面孔，天真，都不會走進這間酒吧。

它在的這拐角，看盡了San Telmo 的形形色色，從每個窗望出去，全是滿目瘡痕，無限蒼茫的老房子。

坐在這樣的地方，再年輕的心也會變老的；而老人，卻會變得豁達。

跟San Telmo的蒼老相比，舊水手區La Boca只是一個傷感的彩色遊戲。此地五顏六色的鐵皮房子，遮掩了窗裡面的苦悶，住在這地方的都是窮得沒辦法的下層人。

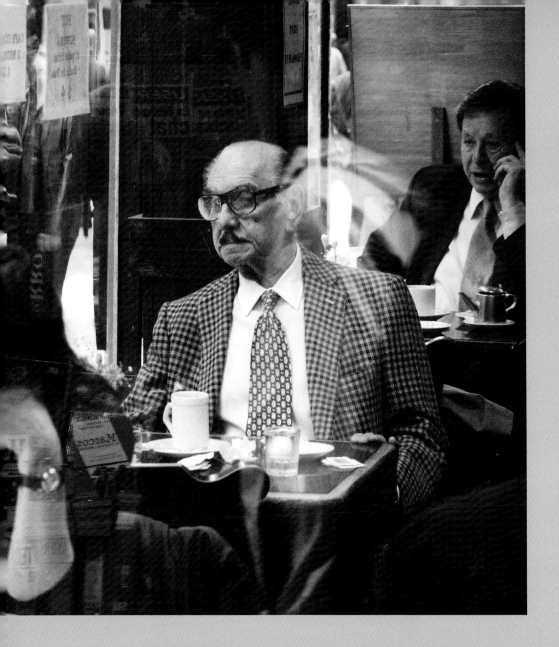

　　當年大畫家B. Quinquela Martin買下了一條小街El
Caminito，全部畫上壁畫，為了送一點彩色給這偏僻的窮人
區。後來的破舊小屋，顏色越用越強烈，把原本簡陋的底層生
活變成了一個童話。

　　到旅遊年代，就變成一個商品。這是布宜諾斯艾利斯賣

笑、賣藝的地方，但不是布宜諾斯艾利斯的現實，本地人很少來的。

布宜諾斯艾利斯人自己去的地方，是要看階級的。

普通人，能驕傲的是城中心的幾條「繁榮」大道，比如「Mayor大街」，或者「Corrientes大道」，在這可以盡情懷舊，暗暗傷感。

### Gran Café Tortoni

Mayor大道的這家聲名顯赫的頭號咖啡屋，最近四十年一直在十八人的俱樂部手裡，沒有一個阿根廷作家沒在這裡上過學。

現在還很熱鬧，那些鏡子和銅像下面，沙龍深處，坐著一些來看書和寫作的人，許多已是兩鬢斑白的老先生。

而不遠的橫街裡，宏偉大理石廊柱的Café Ideal，是永遠坐不滿的。

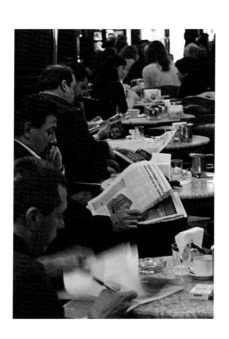

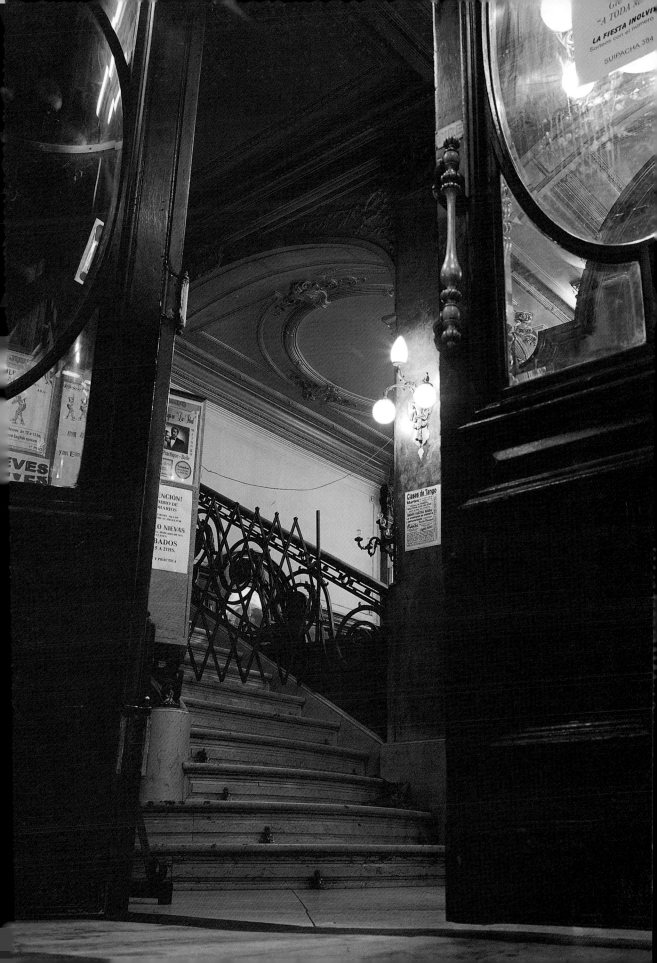

　　它的場面太大了，一上來就是很寬的門廳，站了一個非常有風度的老領班，紮著蝴蝶結，旁邊一個樓梯通往傳來探戈音樂的樓上。

　　這樣氣派的老領班，歐洲早不見了。大廳裡的八根大柱子，十面鏡子，那樣的縱深感覺更沒有一家巴黎和維也納咖啡館可比。

　　老闆坐在最深處的紅色櫃檯上，穿黑毛衣。別的招待是雪白的西服，襯衫上打領結，再低一級的穿領口很高，一排釦子直到脖頸的白制服，算是打雜的。

　　階級分明，客人也一樣。這廳太大了，各坐各的角落，從一邊走到另一邊打個招呼，要經過幾十個檯子。

　　如果叫一個招待，點咖啡，結帳，也要等半個小時。

　　反正都不急。

　　熟的客人，坐下來就自顧自看書，點上一根香菸，然後寫字。過了半天，還是沒人來點咖啡，似乎你寫完就走人，也沒人在意，地方有的是。

　　而靠他最近的一對客人（離開至少十五個桌子），年紀差很大，那男的在桌子下慢慢摸著女人的腿，很溫柔的看她講話。她穿考究的裙子，很嫵媚的露出一半腿。

　　沒人看見他們在做什麼。

　　這麼廣闊的大廳，過去不知為什麼客人開的。在歐洲，有這麼大的店早改行了。阿根廷人不喜歡生意經，又不景氣，所以它還在。

　　所以，它也坐不滿，太貴了。

　　那個寫作的人，最後什麼也沒喝，走了。

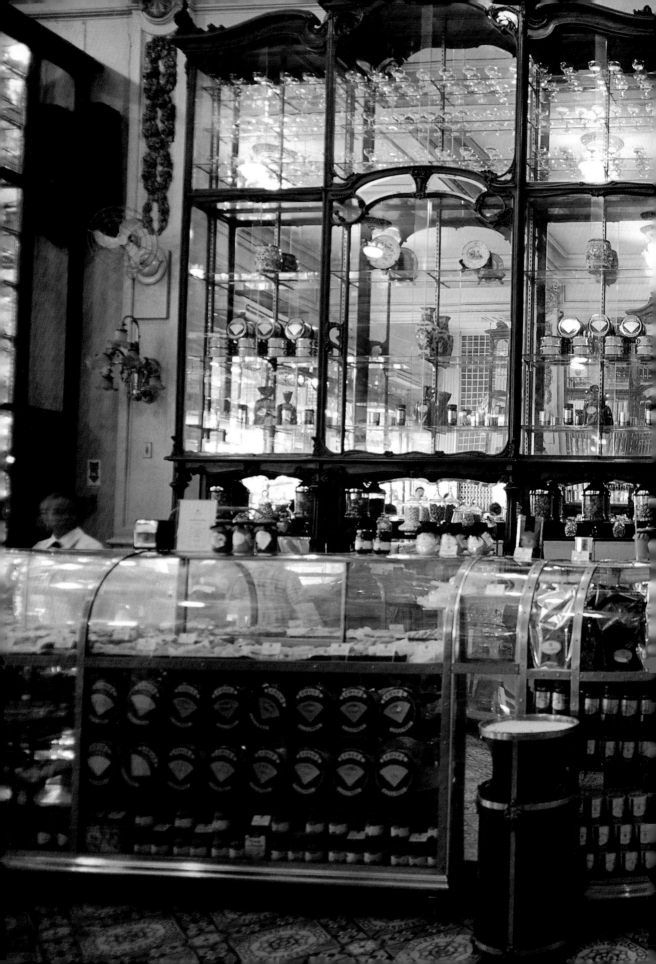

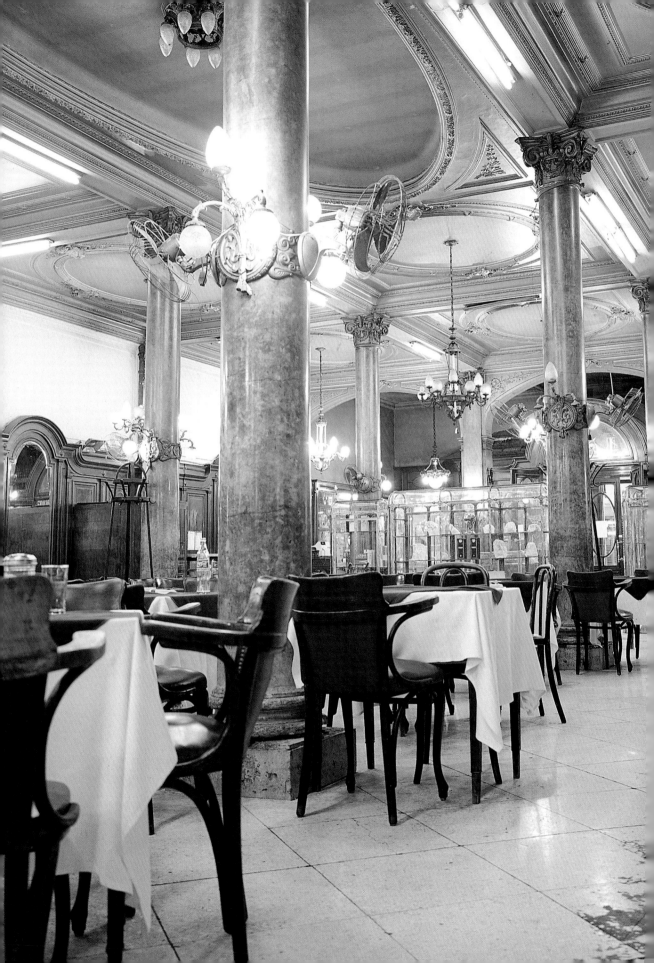

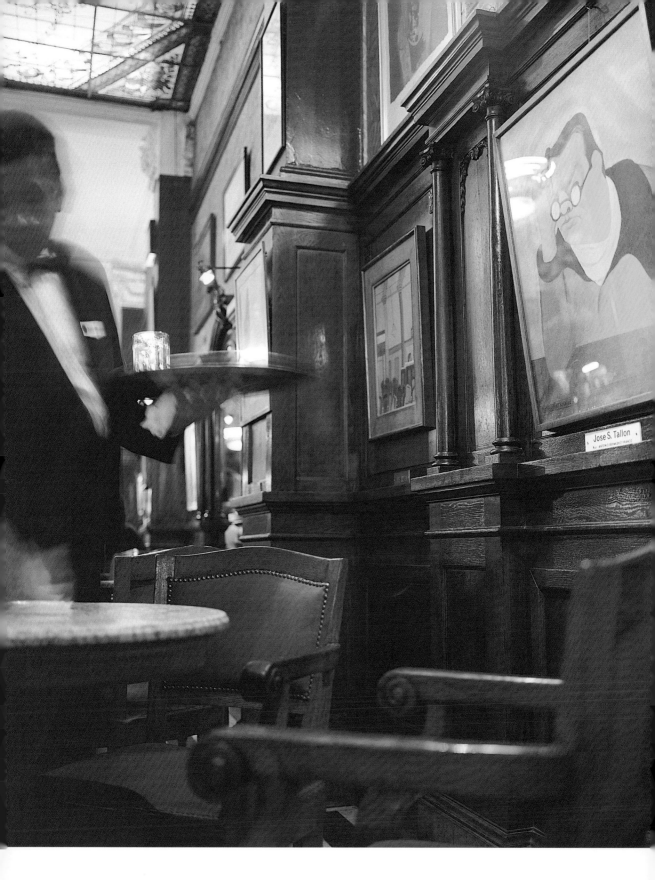

阿根廷巔峰之年的堂皇，還有一家是議會隔壁的新藝術咖啡殿堂「El Molino」，被很多詩人感嘆的美麗地方，因為牆壁脫落，徹底關門了。

Corrientes大道1453號。

在Café La Giralda，你幾乎是掉在了巧克力的大缸裡。

熱巧克力，熱氣騰騰端上來，像開水一樣滾燙，煎油條裡也是巧克力，此店出名的「chocolata y churros」。

沒加巧克力的，上面就撒了厚厚白雪一樣的糖。

店堂很簡單，長方的空間，上面是日光燈，像大道上的小舖一樣。只有靜下來，才會注意那些樸實的桌椅，造型很好看，上面奶白和淺灰的大理石，有點磨毛了，還是高貴的質感。

它們也許還見過阿根廷的好日子，如今就在這，默默無聞地當個小店，客人是最普通的小市民。

老闆Jose Nodrid坐在店裡最後一排，像在洞裡看出來一樣。

### Café La Esquina del Troilo

從來沒見過咖啡屋這麼崇拜一個人，不是老闆，而是一個冷幽默的探戈手風琴名師Troilo。

整個店起碼掛了三百張他的照片，胖胖的，光亮的頭髮往一邊斜梳，很玩世不恭的。他的照片從小時候，到上學，喝酒的，喝咖啡的，抽雪茄，拉琴的，開心的，很凶的，生氣的，仰天大笑的……，從屋頂，窗戶上下，還有樓梯旁邊，鋪天蓋地而來。

這麼多照片掛著，讓你感覺像鑽進了他的馬夾背心。

此城上流社會的所愛是歐式的，綠樹成蔭的Recoleta區。

那的街面比巴黎十六區擦得還亮，在此區的人可以養得起二、三個僕傭。而Recoleta的墓地更是匪夷所思的輝煌，一排排大理石房子，優美的亭子、很高的柱廊。此城的顯赫家族，活著住在哪無所謂，去世後能葬在Recoleta，才算是有地位的大人物。

而且是永遠的，不可更改的。

如此才能理解，為什麼此城的有錢人喜歡坐在墓地門口的林蔭道邊上喝咖啡，覺得像坐在天堂門口。

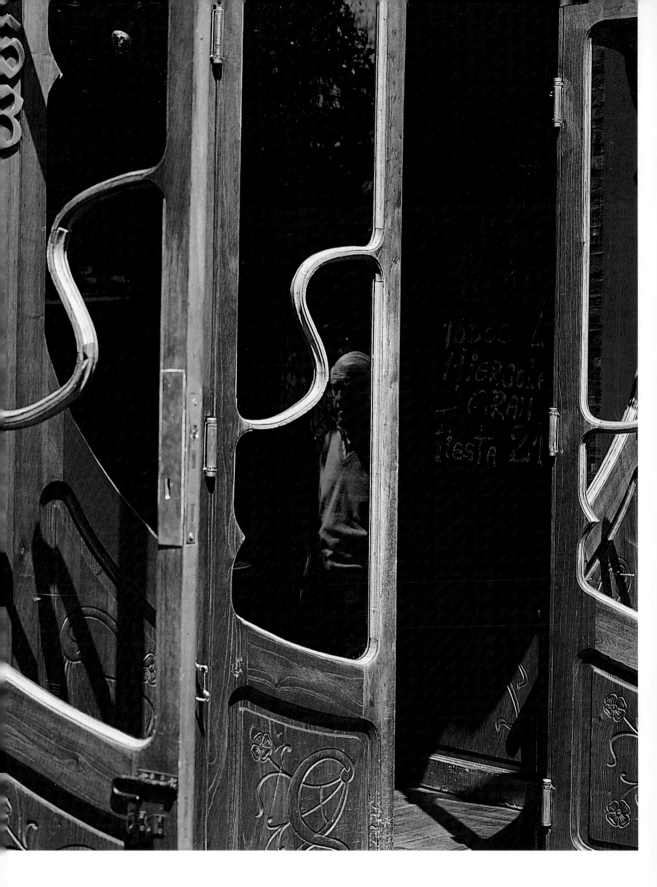

Café de la Paix、La Biela都在這裡肩並著肩，客人全坐在店外面，太陽眼鏡、名牌襯衫，如同在塞納河邊曬太陽一樣。這區的人買衣服、度假都是飛往巴黎，我懷疑他們平時過日子也是講法語的。

一份礦泉水3塊8美元，這是在南美喝過的最貴的水，有人還會加上一美元小費。

很多客人雖然一起來的，卻各看各的報紙，打自己的手機。一個穿紅運動衫的老頭，看了三份報紙在等老婆讀完一本厚厚的髮型雜誌，封面是染成白金頭髮的女人。

很久，他們只說了一趟話，討論要不要換到另一邊的樹蔭下去。

Palermo區的小廣場。

雖然叫西西里的地名，但街景跟南義大利一點也不像，寬寬無人的林蔭大道，旁邊是一些被冷落很久的大房子。空關的老別墅，許多門上的鎖全鏽了。

似乎主人約好了，一起出門遠行，就再也沒回來過。

一直到Serrano和Honduras街交界的廣場，生活才突然又醒過來了。

　　廣場上有十來個咖啡酒吧，全是新潮時髦的那種，有的畫上很張狂、荒唐的人物壁畫，有的就布置成很爵士樂的感覺。還有的，則是非常摩登的冷調。

### 比如Bar TAZZ

　　冷清的光，藍的光，點綴著少許的紅，十幾個純金屬感的大檯球桌，在後面才是黃黃的燈和看書的檯子，火車式卡座。

　　這麼冷感而時髦的店，老闆是終年在外旅行的人，經常住在米蘭和巴黎，回家的時候一次想起來，要設計一個阿根廷還沒見過的咖啡酒吧。

　　造完了這店，他又出去旅行了，把這可以坐上百客人的店交給伙計打理。

　　據說，他從來不需要考慮錢的。

　　如果一個想賺錢的主人，也不可能這麼徹底了。這是最時髦的年輕人，男人會喜歡的店。

　　不過，阿根廷的男人大部分並不摩登，而是喜歡普通的小樂趣，不熱中新奇的。

　　他們天天去的是「Los 36 Billardes」這樣平常的店。

　　在Mayor大道中段1265號，外面的門很小，裡面非常大，一樓五個大堂，樓下還有三個廳。五、六百坪的空間，除了喝咖啡，就用來玩紙牌、骨牌、擲骰子。

　　反正周圍的銀行也空關著，主要大街的宏偉大廈底樓有時也空空無人，自從租戶搬走了，再也沒人打掃過。

　　阿根廷的經濟似乎真的趴在地上了，但咖啡館卻是黃金般的日子，誰都坐在這裡，不由讓人想起維也納的那句老話：灰色年代處處銀行，金色年代處處咖啡館。

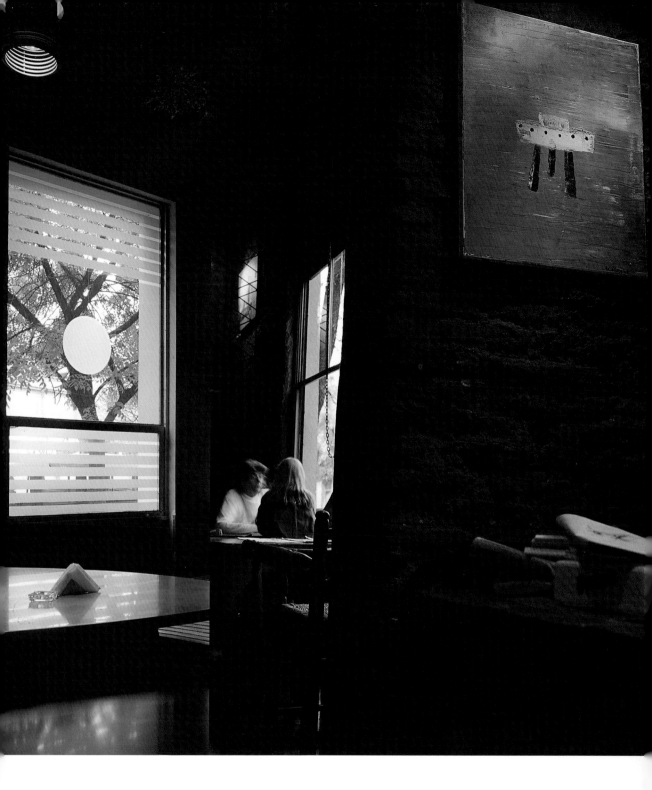

　　此時，店裡那些男人的臉，都極專注，認真，看不出憂
愁。

　　這樣的生活，是真的叫過日子，每天可以把時間花完。

　　最外面的廳裡，客人在看電視，裡間的十幾個小桌在熱烈
地打牌，拍桌子，擲骰子。一半人在動手，另一半人在看，聲
音喧鬧。還有人雷打不動地獨自看報，坐下半天了，連帽子也
沒脫下來。

　　第三個廳，是喜歡安靜和真賭的牌客，誰也不說話，招待
端咖啡過來，連眉毛都不抬一下，繼續關注牌面。

　　一桌上的客人，有的西裝畢挺，有的穿補丁褲子，卻交頭
接耳地開玩笑，爭起來也是真的。

　　有的客人還替同桌的人墊咖啡帳，這麼蕭條的年頭什麼境
況都有。沒人會表示什麼，坐在一個咖啡屋裡久了，就有種大
家庭的感覺。

　　倒是誰想站起來，著急回家，反會被人起哄，在這咖啡館裡，沒時間比沒有錢更可笑。

　　真有人走了，氣氛會掉下來一點，出門前還被人再三叮嚀，明天再來。

　　那人就連連點頭，豎起領子，在風裡走了。

　　到半夜三更，走過大道的路口，還看見二、三家碩大的Café-Pizza店開著門，只剩單獨的客人了，還有一群招待在那。

　　似乎隨時準備，不知哪會冒出一群說笑的客人，熱鬧地擠滿整個大堂。

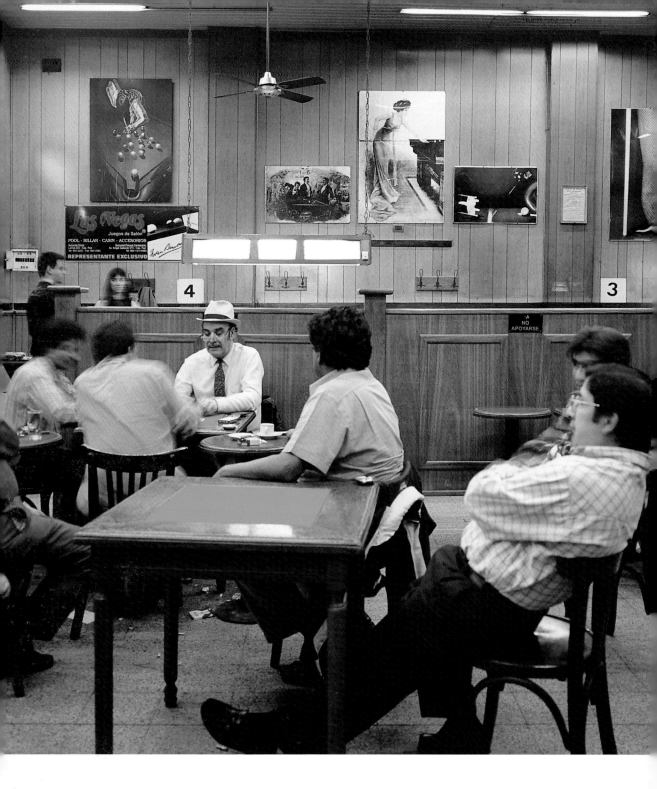

在布宜諾斯艾利斯，

　　你永遠無法知道下面會發生什麼。

附錄

# 咖啡館的名錄和地址

---

## 歐洲 Cafés in Europe

## 法國・巴黎 Paris

左岸咖啡館(Left Bank Cafés)

Café Procope
第6區，Rue de l'Ancienne Comedie 13, Tel：01-43269920（巴黎第一家高級咖啡館）

Café aux Deux Magots
第6區，Boulevard Saint-Germain 170, Tel：01-45485525

Café de Flore
第6區，Boulevard Saint-Germain 172, Tel：01-45485526（當年存在主義哲學大師的咖啡館）

Bar Brasserie Lipp
第6區，Boulevard Saint-Germain 151, Tel：01-45485391

Café Select
第14區，Boulevard Montparnasse 99, Tel：01-45483824, 45445645

Le Dome
第14區，Boulevard Montparnasse 108, Tel：01-43352395

Au Petit Suisse
第6區，Rue de Vaugirard 16, Tel：01-43260381

Café Maure
第5區，Rue Geoffroy 39, Tel：01-43313820（阿拉伯風格的店）

右岸咖啡館(Right bank)

Salon de The Laduree
第8區，Rue Royale 16, Tel：01-42602179（精緻的布置，傳統考究的糕點）

Salon de The/Restaurant
第8區，Champs Elysees 75, Tel：01-40750875

Café Fouquet's
第8區，Avenue des Champs-Elysees 99 , Tel：01-47200869

Café Le Paris
第8區，Av. des Champs Elyses 93, Tel：01-47235437

Café L'Avenue

第8區，Avenue de Montaigne 41, Tel：01-40701491（這兩家和巴黎許多鋒頭時髦的咖啡酒吧，都是Costes兄弟開的）

Café Beaubourg
　第4區. Rue Saint-Martin 100, Tel：01-48876396(Costes兄弟的早期店)

Georges
Tel：01-4478 4799(在龐畢杜藝術中心頂樓的摩登咖啡店)

Café Marly
第1區，Cour Napoleon, Rue de Rivoli 93, Tel：01-49260660（在羅浮宮裡的時髦地點，也是Costes兄弟的）

Café Madeleine (Tronchet)
第8區，Place de la Madeleine 35, rue Tronchet 1, Tel: 01-42652191

Café de la Paix
第9區，Boulevard des Capucines 12, Tel：01-40073232（在大歌劇院邊上，是傳統悠久的大道咖啡館）

Café Angelina
第1區，Rue de Rivoli 226, Tel：01-42608200（很大，富有上世紀初氣息的的華麗店堂）

Au Lapin Agile
第18區，Rue des Saules 22, Tel：01-46068587（蒙馬特爾小山上的咖啡館，對面就是山坡葡萄莊園，還有用此店名稱呼的葡萄酒）

Hediard
第8區，Place de la Madeleine 21, Tel: 01-43544527（賣咖啡的名店）

## 巴士底地區 (Bastille & surroundings)

Le Train Bleu
第12區，Gare de Lyon Bd. Diderot 20, Tel:01-43430906（在「里昂火車站」樓上、宮殿般堂皇的店）

Café de l'Industrie
第11區，Rue Saint Sabin 16, Tel：01-47001353（典型巴士底地區的咖啡館）

Le Bastille
第12區， Place de la Bastille 8, Tel：01-4307799

Café Franeçais
第4區，Place de la Bastille 3, Tel：01-40290402

Café L'An Vert du Dcor
第11區. Rue de la Roquette 32, Tel：01-47007208（很新的、年輕人風格的店）

La Rotonde Bastille
第11區，Rue de la Roquette 17, Tel：01-47006893

Café Pause
　第11區，Rue de Charonne 41, Tel：01-48068033

Café Bistro du Peintre
第12區，Ave. Ledru Rollin 116, Tel：01-47003439（新藝術年代的珍品）

## 奧地利・維也納Vienna

市中心區(第1區1st district)

Kaffee Alt Wien
Baeckerstrasse 9, Tel: 5125222（很小，不易找到，但非常有氣氛的咖啡店）

Café Hawelka
Dorotheergasse 6, Tel: 5128230（幾乎就是一家咖啡館的神話）

Café Konditorei Demel
Kohlmarkt 14, Tel: 5335516（皇家派頭的店）

Café Central
Herrengasse 14, Tel: 5333763 （上世紀的文學咖啡館）

Café Griensteidl
Michaelerplatz 2, Tel: 5352692

Café Tirolerhof
Fuehrichgasse 8, Tel: 5127833

Café Diglas
Wollzeile 10, Tel: 5128401

環形街地區(Ringstrassen Cafs)

Café Landtmann
Dr. Karl Lueger Ring 4, Tel: 5320621

Café Schwarzenberg
Kaerntner Ring 17, Tel: 5128998

Café Prueckel
Stubenring 24, Luegerplatez, Tel: 5126115

Café Museum
Friedrichstrasse 6, Tel: 5122707

Café Eiles
Josefstaedter Strasse 2, Tel: 4053410

Café Sacher
Philharmonikerstrasse 4, Tel: 5121487

Café Karlsplatz
Karlsplatz Objekt 26, Tel: 5059904（非常小，但門面絢麗至極）

其他街區

Café Ritter
第6區，Mariahilfer Strasse 73, Tel: 5878237

Café Savoy
第6區，Linke Wienzeile 36, Tel: 5867348（集市街邊上，空間和巨大老鏡子有奇幻感的地方）

Café Drechsler
第6區. Linke Wienzeile 22, Tel: 5878580

Café Sperl
第6區，Gumpendorfer Strasse 11, Tel: 5864158（維也納高級咖啡館的典型）

Café Schopenhauer( now Café Aida )
第18區，Staudgasse

# 義大利ITALY

### 羅馬(Rome)
**Gran Caffe Doney**
Via Vittorio Veneto 145 (Hotel Excelsior), Tel : 06-47081（羅馬的經典地點）
**Café Greco**
Via de Condotti 86, Tel : 06-679 1700

### 威尼斯 (Venice San Marco square)
**Café Florian**
Piazza San Marco 56-59, Tel: 5285338（數百年曲折的古老店家）
**Café Lavena**
Piazza San Marco 118, Tel: 5224070
**Gran Caffè Quadri**
Piazza San Marco 120, Tel: 5222105
**Gran Caffè Chioggia**
Piazzetta San Marco 11

### 杜林(Turin)
**Caffè Torino**
Piazza San Carlo 204, Tel: 011-545118（充滿生活氣氛的店）
**Caffè San Carlo**
Piazza San Carlo 156, Tel: 011-8122090、2201577 （空間很幽密而華麗）
**Stratti (Stratta)**
Piazza San Carlo 191, Tel: 011-541567
**Baratti e Milano**
Piazza Castello 29, Galleria Subalpina, Tel: 011-5613060（這是杜林咖啡館裡的貴夫人）
**Caffè Mulassano**
Piazza Castello 15, Tel: 011-8195536、547990（極小，但非常考究）
**Caffè Bar Fiorio**
Via Po 8, Tel: 011-285482
**Caffè Platti**
Corso Vittorio Emmanuele 72, Tel: 011-535759

### 米蘭(Milan)
**Caffè Bar Zucca (Camparino)**
Piazza Duomo 21, (就在宏偉穿廊的門口)
**Caffè Taveggia**
Via Visconti di Modrone 2, Tel: 02-76021257
**Caffè Ambrosiano**
Piazzetta Pattari, Corso V Emmanuele, Tel: 02-801004

### 帕杜瓦（Padova）
**Caffè Pedrocchi**
Piazza Eremitani 8/Via VIII Febbraio 18, Tel: 049-8205007 (義大利國寶集的名店)
**Caffè Bar Margherita**
Piazza Frutta 44, Tel: 049-8760107

烏第尼 (Udine)

Café Contarena

Via Cavour 1 (Loggia), Tel : 0432-512741(很高大的老咖啡店)

Gelateria dell'Orso di Rossi Vilma

(Bar-Caffè Demar)

Via Cavour (小而熱鬧，白色調的店)

拿波里 (Napoli/ Naples)

Gran Caffè Gambrinus

Via Chiaia 1/2, (Piazza Trieste e Trento, Piazza Plebiscito), Tel: 081-417582（排場很闊氣的咖啡館）

Caffè Umberto

Galleria Umberto I, Tel: 081-411607

西西里（Sicily）

巴勒摩（Palermo）

Caffè Mazzara

Via Generale Magliocco 15 (Tomasi de Lampedusa)

Shanghai

Vicolo dei Mezzani 34, Tel: 091-589702

Taverna Azurra

Vucceria market wine bar

Nolo小城

Caffè Sicilia

(1892年開的街頭老店)

Caffè Costanzo

(門面和陽臺的欄杆非常好看)

# 南歐Southern Europe

西班牙‧馬德里（Madrid）

Café Gijon

21 Paseo de Recoletos, Tel: 091-5215425（該城最有名的文學咖啡館）

Café Vergara Bar

C./ Vergara 1, Tel : 091-5591172

Nuevo Café Barbieri

Ave Maria 45 ,Tel 091-5273658（彷彿沾滿歲月灰塵的、氣氛令人感動的咖啡店）

Café Circulo de bellas Artes

Alcala  42 .（如博物館一般高大的藝術咖啡館）

西班牙‧巴塞隆納（Barcelona）

Café de l'Opera

Ramblas 74, Tel: 03-317 7585（步行大道上的熱門地點，表演家和樂師的店）

葡萄牙‧里斯本（Lisbon）
Café a Brasileira
Rua Garett 120, Chiado, Tel: 346 9541, 3369713（雖然不大，具有傳奇聲譽的里斯本咖啡館）
Café Versailles
Av. Da Republica 15 a, Tel: 3546340
Café Nicola
Placa do Rossio（新藝術風格的廣場咖啡館）

## 希臘‧雅典Athens

Café Sikinos
Kydatheneon street(古城區步行廣場上的老咖啡店，在它的門口可感覺雅典生活的脈搏)
Café Ydris
（Plaka區的新派咖啡酒吧）

聖多令島（Santorin）
Café Classico
（在山崖小鎮Thira的街上，許多朝海的小咖啡館當中的一家）

## 中、北歐Central & Northern Europe

瑞典‧斯德哥爾摩（Stockholm）
Café Opera
Box 1616, Tel: 08-6765807 Kungstradgarden（很多層空間，店面多樣，複雜的咖啡城）
Café Sturekatten
Riddargatan 4, Tel: 08-611 1612 Ostrmalmstorg(stermalmstorg)（溫暖情調的北歐咖啡館）
Konditorei Servering
（很簡潔，回到基本要素的咖啡店）

比利時‧布魯塞爾（Brussels）
Café Falstaff
Henri Mausstraat Place de la Bourse, Tel: 02-5115615（歐陸最美麗的新藝術咖啡店）
Café Le Cirio
Rue de la Bourse/ Beurstraat, Tel: 02-512 1395（充滿人情味和上世紀感覺的老咖啡館）
La Mort Subite
7 Rue Montagne aux Herbes Potageres, Tel: 02-5131318（非常熱鬧的大學生聚會地點，人們都喝Kriek〔cherry fruit flavoured beer〕，空間是典型的十九世紀比利時咖啡館）

荷蘭‧阿姆斯特丹（Amsterdam）
Café Americain
Leidseplein 28, Tel: 020-6245322（當年的流亡作家咖啡館）
Café De Jaren
Nieuwe Doelenstraat 20 (near Munt tower) w. Riverside terrace, Tel: 020-625 5771（朝河的，現代風格的明亮店堂）

德國·慕尼黑（Munich）
Conditorei Café Hag
Residenzstrasse 25-26, Altstadt Lehel, Tel: 222-915（在此城所剩無幾的經典咖啡館）

德國·阿亨（Aachen）
Alt Aachener Kaffeestub'n Leo Van den Daele
Buechel 18, Koerbergasse 1-3, Tel: 0241-35724（德國最古老的咖啡店）

德國·柏林（Berlin）
Café Zapata-Tacheles
Oranienburgerstrasse 53-56, Tel: 2831498（前衛藝術和嬉皮士的店）

瑞士·伯恩（Bern）
Café Feller
Waisenhausplatz17, Tel: 031-3120107

匈牙利·布達佩斯（Budapest）
Café Gerbeaud
V. Vorosmarty ter 7, Tel: 01-3181311（空曠，巨大如宮殿的舊日咖啡館）
Café New York/Grand Café Hungaria
Ostaly 1 Erzsebet Koru 9-11, Tel: 01-3223849（非常考究，貴族氣質的咖啡館）

## 阿拉伯地區Arab Area

埃及·開羅（Cairo）
El Fishawi Café
Khan - El-Khalili Basar, Tel: 02 -906755（全中東聞名遐邇的、具有神秘氣氛的古老咖啡店）
Café Groppi
Md Talaat Harb, Tel: 02 -743244（埃及式的新藝術風格，樓上有「Greek Club」晚上有時有鋼琴表演）
El Horriya Café
Midan Bab El Louk（本地很少有的幾家供應啤酒的咖啡店之一，明亮的廳堂很受知識人士歡迎，七十年代曾經很流行）

土耳其·伊斯坦堡（Istanbul）
Café Sark Kahvesi
Kapali Carsi (world's biggest bazar)（大集市裡的老店）
Café Corlulu Alipasa Medresesi
Ordu Caddesi street, at Kalaycisevki Sokak 16 crossing (Laleli)

摩洛哥（Marocco）Chefchaouen
(清真寺對面小廣場上的咖啡館)

# 拉丁美洲Latin America

阿根廷‧布宜諾斯艾利斯（Buenos Aires）

大道區
## Gran Café Tortoni
Avenida de Mayr 829/ Rivadavia 826, Tel：43424328 (阿根廷最富有傳統的文人咖啡館)
## Confiteria Ideal
Suipacha 384, Tel：43260521(有高大門廊和廳堂、富麗堂皇的咖啡館，樓上有探戈學校)
## Los 36 Billares
Av. De Mayo 1265, Tel. 43815696(懷舊風格的大道咖啡館)
## Petit Paris
Ave. Santa Fe 774, Tel：4312 5885, 4312 8053
## Chocolateria La Giralda
Av. Corrientes 1453, Tel：3713846(以熱巧克力出名的老店)
## Bar Ramos
Av. Corrientes 1604, Tel：43747046

San Telmo區
## Café Plaza Dorrego
Calle Defensa 1098, Tel：43432123 (1878-1880年創立、富有夢幻色彩的老店)
## Bar Sor (Sur)
Estados Unidos 299,Tel：4362 6086(出名的探戈咖啡酒吧)
## La Trastienda
Balcarce 470 (舊日油庫改造的咖啡館)
## Moliere
Chile 299, Tel：43432623(Nuevo Siglo Tango Café，很大的音樂、探戈咖啡館)

Recoleta區
## La Biela (Confiteria y Restaurant)
Av. Quintana 596-600 , Tel：48040449、48044135
## Bar Del Carmen Esquina de Troilo
Paraguay 1500, Tel：48116352(探戈手風琴師的店)

Palermo區
## Tazz
Serrano y Honduras , Tel：48335164 (設計風格冷調，摩登的大咖啡酒吧)
## Malasartes
Honduras 4999 , Tel：4542 7904
## Café El Taller
Serrano y Honduras

巴西‧里約熱內盧(Rio de Janeiro)
## Confeiteria Colombo
Rua Gonçalves Dias 32-36, Tel：22210107（1894開業，全南美最華麗的咖啡館）
## Armazem do Café
Rua Maria Quitria (Praça Nossa Senhora da Paz，富有當地特色咖啡的店)
## Amarelinho Café
Praça Floriano(位於劇院對面的黃色樓房咖啡酒吧)

【張耀作品集】2

## 叫Café的地方──世界咖啡屋全景

作者──張耀

攝影──張耀

視覺規畫──徐璽

封面設計──徐璽

主編──郭寶秀

發行人──涂玉雲

出版──馬可孛羅文化

　　　　台北市信義路二段213號11樓

　　　　電話：（02）2356-0933　傳真：（02）2341-9291

　　　　E-mail:marcopub@cite.com.tw

發行──城邦文化事業股份有限公司

　　　　台北市100愛國東路100號

　　　　電話：（02）2396-5698　傳真：（02）2397-0954

　　　　http : //www.cite.com.tw

　　　　E-mail:service@cite.com.tw

郵撥帳號──1896600-4　城邦文化事業股份有限公司

香港發行所──城邦(香港)出版集團有限公司

　　　　北角英皇道310號雲華大廈4/F,504室

　　　　E-mail：citehk@hknet.com

馬新發行所──城邦(馬新)出版集團

　　　　Cite (M) Sdn.Bhd.(458372U)

　　　　11 , Jalan 30D/146 , Desa Tasik , Sungai Besi ,

　　　　57000 Kuala Lumpur , Malaysia

　　　　電話：603-90563833　傳真：603-90562833

　　　　E-mail:citeKl@cite.com.tw

初版一刷：2002年8月6日

平裝本定價：460元

精裝本定價：760元

ISBN：986-7890-03-5 (平裝)

ISBN：986-7890-11-6 (精裝)

Published by Marco Polo Press , a Division of Cité Publishing L.td

Printed　In　Taiwan

國家圖書館出版品預行編目資料

| |
|---|
| 叫Café的地方--張耀文_攝影_--初版_--臺北市 : 馬可孛羅文化出版 ：城邦文化發行，2002〔民91〕 |
| 面；　公分, --(張耀作品集；2) |
| ISBN 986-7890-03-5(平裝) , -- ISBN 986-7890-11-6(精裝) |
| 1.咖啡館 |
| 991.7　　　　　　　　　91007424 |

巴黎，維也納，羅馬，威尼斯，米蘭，西西里，拿波里，杜林，里斯本，馬德里，雅典，
聖多令，慕尼黑，柏林，阿亨，布魯塞爾，阿姆斯特丹，斯德哥爾摩，
伊斯坦堡，開羅，摩洛哥，布宜諾斯艾利斯，里約熱內盧……

Paris Vienna Rome Venice Milan Sicily Napoli Turin Lisbon Madrid Athens
Santorin Munich Berlin Aachen Brussels Amsterdam Stockholm
Istanbul Cairo Maroc Buenos Aires Rio de Janeiro

咖啡館，是一個你可以把靈魂像大衣一樣掛在門口的地方。